이 책의 특징

「曹全碑」는 禮器碑와 함께 일컬어지는 漢碑의 명품이다. 예서의 서체·구조를 배움에 있어 규범이 되는 고전인 것이다.

이 책은 조전비 서체의 특징적인 요소를 기본이 되는 것에서부터 익혀 나갈 수 있도록 배열하였다.

마음껏 뻗어 난 좌별(左撇)과 우별의 특징을 살릴 수 있도록 숙습(熟習)하기 바란다.

1. 「조전비」의 내력에 대하여

▲ 언제 입비(立碑)되었는가?

『中平二年十月丙辰造』라는 비양(碑陽)의 말문(末文)이 있음으로 보아 후한(後漢) 靈帝 中平2년(185)에 세워졌음을 알 수 있다. 『曹全碑』는 약칭이고 원명은 「郃陽令曹全碑」이다.

▲ 缺損이 적은 비로서 현존하게 된 연유는?

후한말의 政爭으로 인해 曹全이 관직에서 실각하게 됨에 따라 그의 덕행을 칭송한 비석도 화가 미칠 것을 두려워한 관계자들에 의하여 땅 속 깊이 묻히게 됨으로서 1300여 년 동안 화를 면하고 萬曆年間(15 73~1619)에 현재의 陝西省郃陽縣의 舊城 터에서 발굴된 것이다. 물론, 매몰 당시의 상태 그대로 일체의 풍화작용을 받지 않았다. 처음에는 孔子廟내에 두었으나 1957년에 陝西省西安市의 비림박물관으로 옮겨 보존하고 있다.

▲ 비석의 규모는?

비석은 세로 272㎝、가로 95㎝로 碑首는 없다. 碑陽의 본문은 1행 45자、19行인데 지금 비양에는 탁본이 붙여져 있어 직접 비면을 살필 수는 없다.

비음에는 비를 조성하는데 관계된 사람들의 성명이 5단에 걸쳐·刻字되어 있는데 비양과는 글자꼴이 다르고 글자의 크기도 조금 작다. 그런데 애석하게도 明朝末에 두 동강이 났다. 단렬(斷裂)전의 탁본을 「未斷本」이라 한다.

▲ 『조전비』에서 읽을 수 있는 曹全의 인간성이라든가 그의 공적에 대한 개요는?

曹全, 그의 字는 景元、돈황효곡(甘肅省)사람. 그의 집안은 대대로 이 지방의 세도가였는데 어려서 아버지를 여의고 義祖母에게서 양육되었다. 계모 밑에서 자라면서도 그의 효심은 도타와 「어버이를 섬기어 그 뜻을 기쁘게 한 曹景完…」이라고 고을 사람들의 칭찬이 자자하였다. 그로해서 建寧2年(169)에 孝廉에 천거되고 이어 郎中、西域、戊部 司馬를 제수 받았다. 이때 疏勒國王의 반란을 평정하여 치적을 세웠다. 그는 아우의 죽음을 슬퍼하여 한때 官을 물러났으나 黃巾族의 난이 일어나자 郃陽令에 임명 되어 이를 수습함으로서 민정을 안정시켰다. 이러한 조전의 높은 덕명과 공적을 찬양한 것이 이 曹全碑이다. 비문에 그의 卒年이 기재되지 않은 것으로 미루어 조전의 생전에 비가 세워졌던 것으로 추측되고 있다.

2。 曹全碑 의 서법상의 위치

▲ 오늘날 조전비를 배우는 의미는 어디에 있는가?

종래의 漢碑의 예서가 갖는 방경고졸(方勁古拙)한 맛에 견주어 曹全碑는 어느 쪽이냐 하면 우미염려(優美艶麗), 여성적인 자태를 보이는 점으로 해서 淸朝의 문인들 사이에서는 그 평가가 두 갈래로 나뉘었다. 그러나 後漢에 출토된 木簡에는 조전비풍의 서체가 많이 발견되어 그 당시에 있어서의 보편성을 지닌 서체였음을 짐작할 수가 있다. 一九五二년 하북성 望都縣에서 발굴된 한나라 묘의 벽화에 문자가 있는데 그 육필의 글씨를 보면 조전비의 필의 그대로이다. (도판참조)

어떻든 손상의 흔적이 거의 없을뿐만 아니라 필법의 정확성이라든가 자형의 균형(均衡)성 등으로 미루어 을영비·예기비 등과 아울러 예서의 가장 표준적 고전으로서의 위치에는 변함이 없다 하겠다.

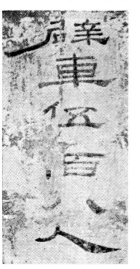

3。 八分에 대하여

八分隸라 하여도 여러 가지 서풍이 있는데 그 중에서도 가장 정통적인 서법을 전하는 것으로는 乙瑛·禮器·崋山·史晨 등을 들 수 있으며 曹全碑는 그 막내의 班列에 속한다 할 수 있다. 옹방강이 말한 바 『八字分散』 즉, 八字와 같이 좌우로 뻗친 자태의 예서를 『八分』이라 하거니와 그러한 서법의 아름다움을 십분 발휘하고 거기에 어울리게 결체를 정제(整齊)되고 閑雅한 風姿를 이 曹全에서 찾을 수가 있는 것이다. 가령, 「西」「世」등의 긴 횡획을 씀에 있어 붓을 오른 쪽에서 왼쪽으로 끌고 가서 붓끝을 충분히 침잠(沈潛)시킨 다음 다시 오른 쪽으로 되돌리는 역필의 묘미라든가「人」「廷」따위의 파책은 한껏 길게 넉넉한 운필로 甘美로운 맛을 빚어낸다. 결체에 있어서도 좌우 상하의 균제미가 짜여 있다. 「淸」자를 보면 「삼수변」을 몸(旁)과 머리를 가지런히 하는 것은 漢隸의 서법이다. 그런데, 이와 같은 아름다운 八分의 서법이 삼국시대에 접어들면서는 급속히 통속화되어버린다. 이런 점으로 미루어 볼 때 조전비는 팔분예서의 최후를 장식하였다고 할 수 있으므로 그 특색 있는 서법을 잘 배워둘 필요가 있다고 보는 것이다.

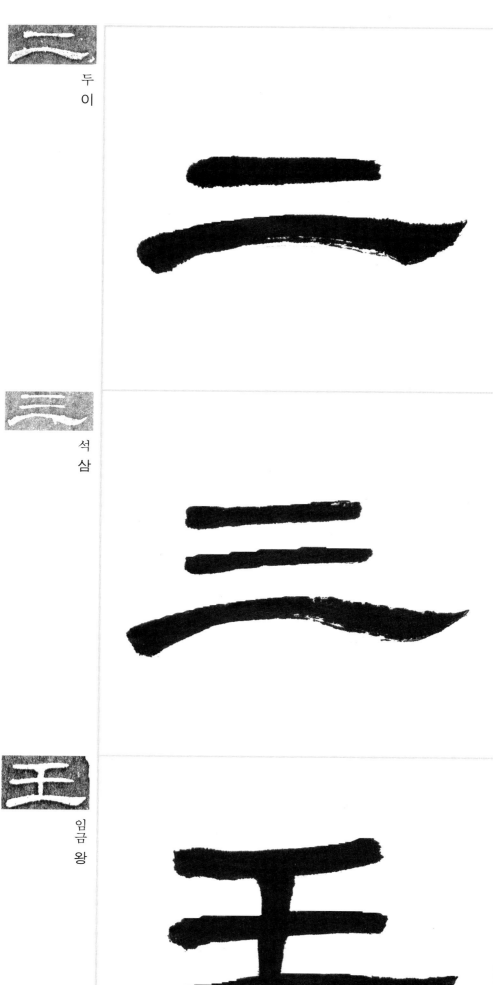

두
이

석
삼

임금 왕

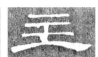

주인 주

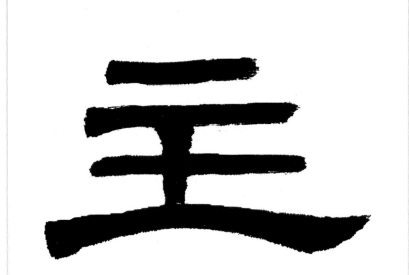

위
상

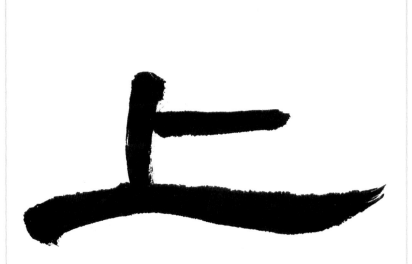

열
십

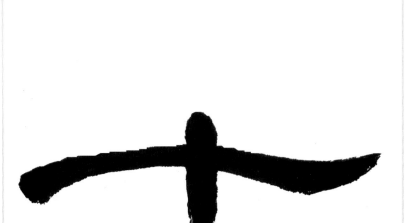

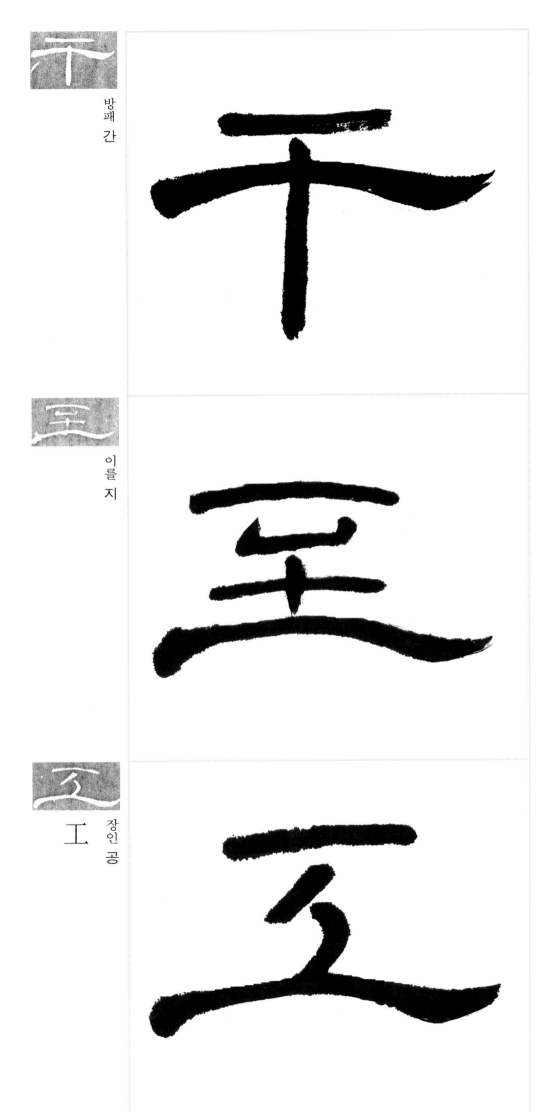

방패 간

이를 지

工 장인 공

여섯 륙

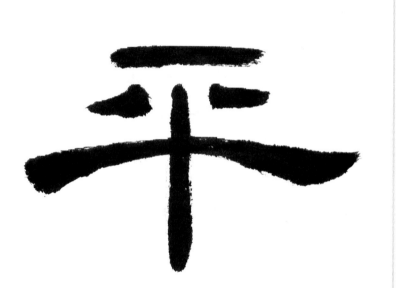

평평할 평

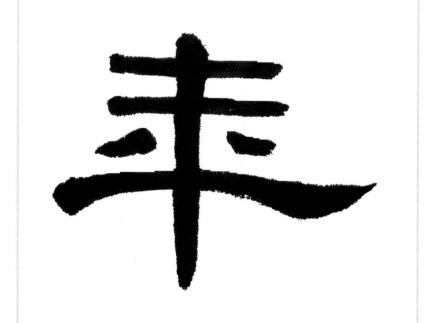

年 해 년

사람 인

큰 대

근본 본

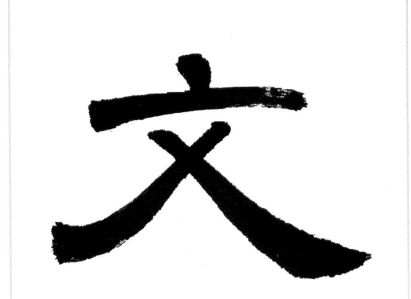

글월 문

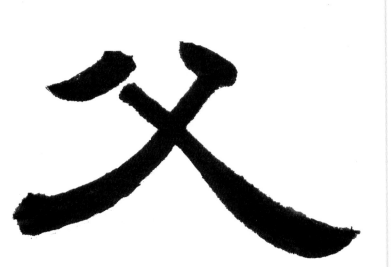

父
아버지 부

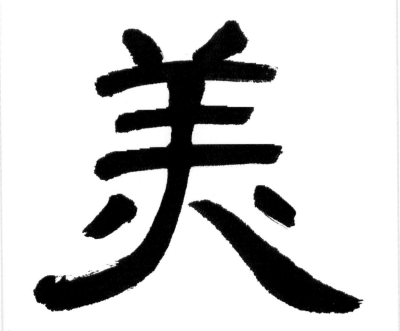

美
아름다울 미

쌀미

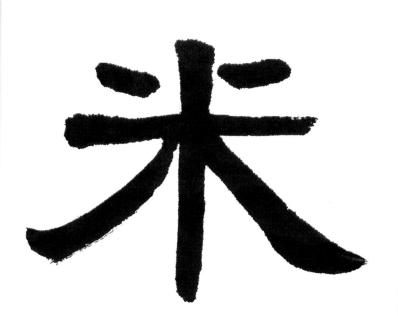

물수

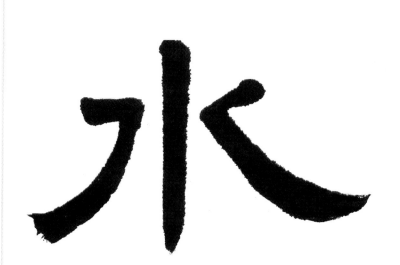

아니불

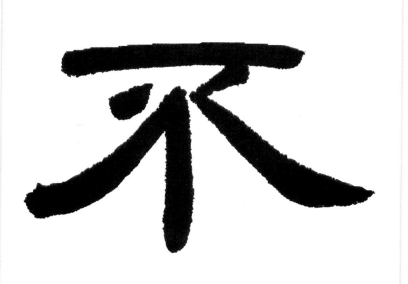

13

가로
왈

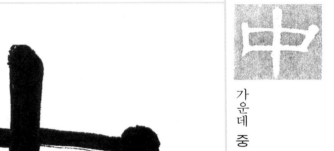

가운데
중

가운데
중

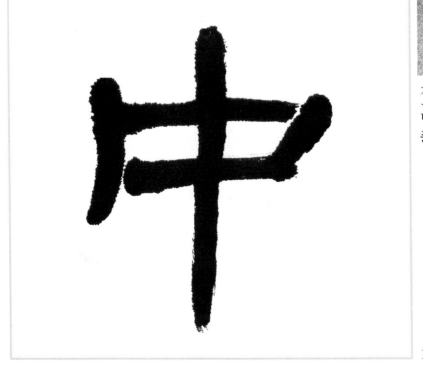

합할 합

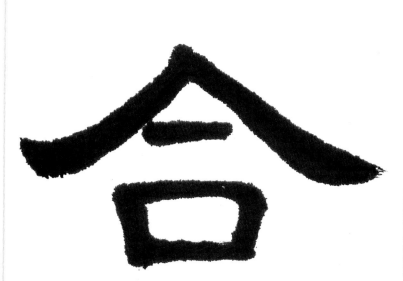

舍 집 사

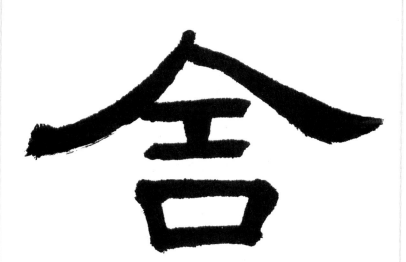

하여금 령

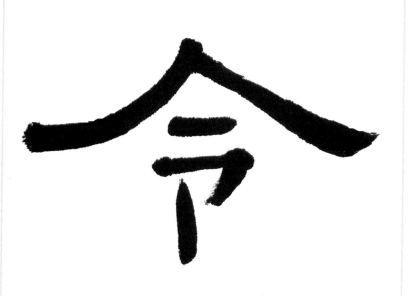

골
곡 谷

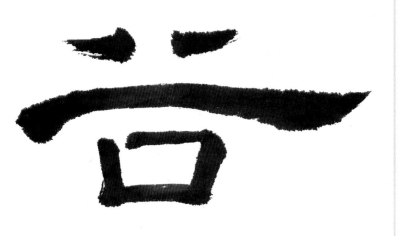

고
할
고

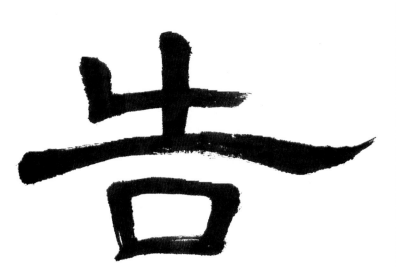

인
간
세

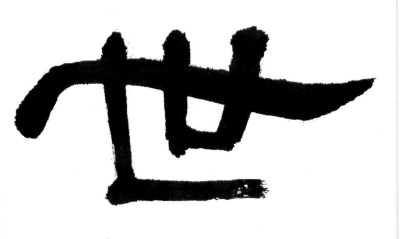

또
차

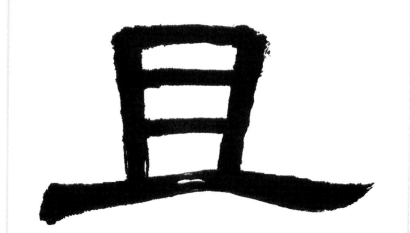

直 곧을
직

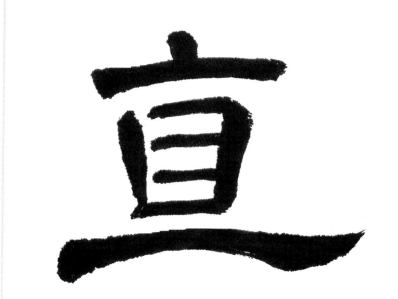

마을
리

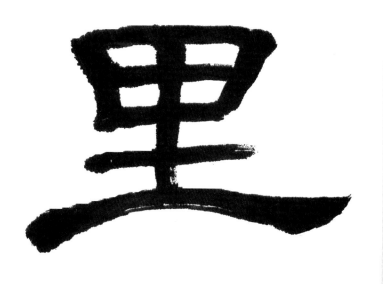

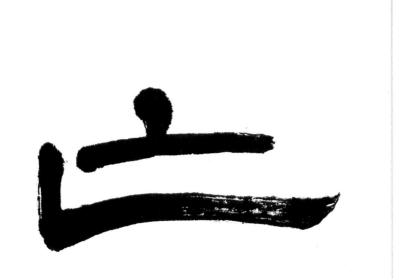

망할 망

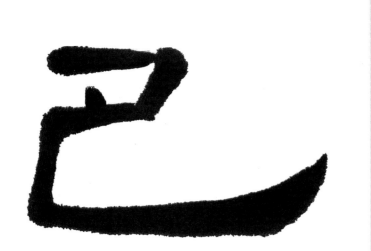

땅이름 파

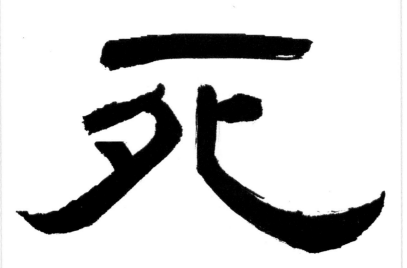

죽을 사

으뜸
원

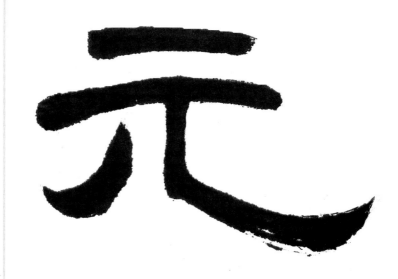

그
칠
지

어
조
사
야

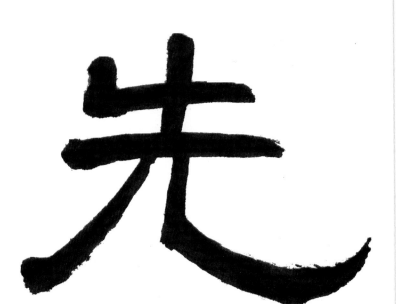

먼저 선

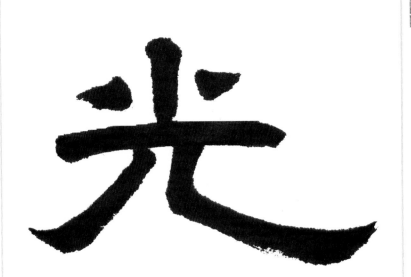

빛 광

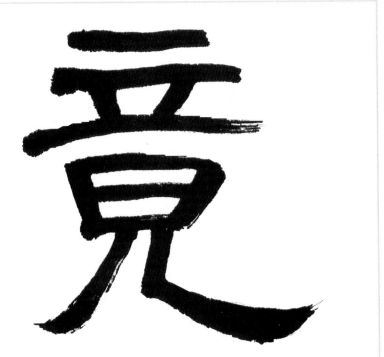

마침내 경

어조사 우

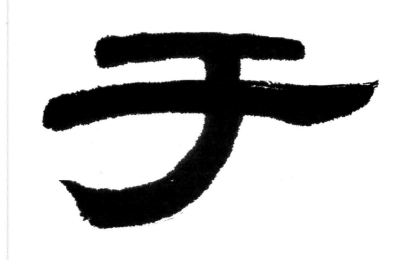

절
사

나눌
분

그 기

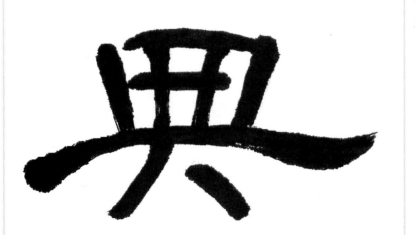

법 典
전

베
포

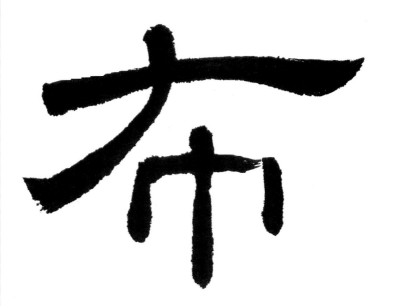

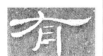

있을 유

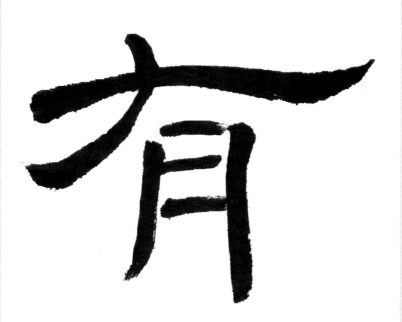

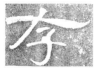

存
있을 존

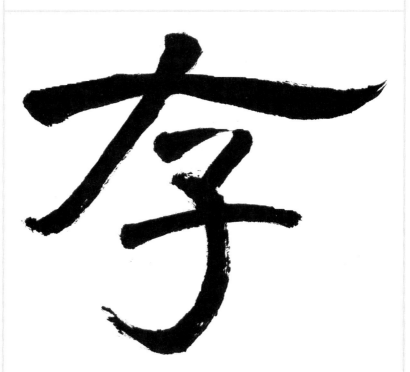

23

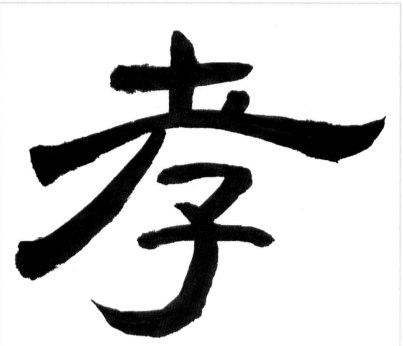

효도 효

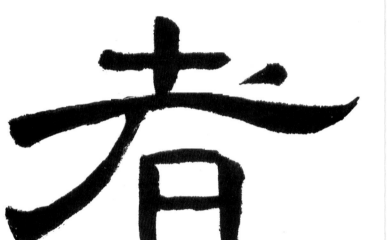

者

놈 자

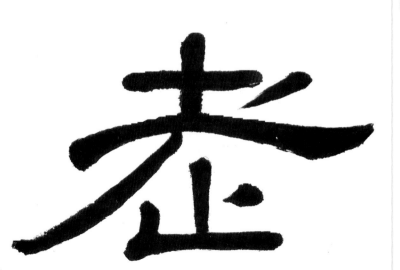

老

늙을 로

오른 우

젊을 약

이름 명

돌 석

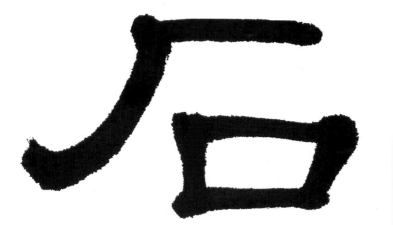

임금 군

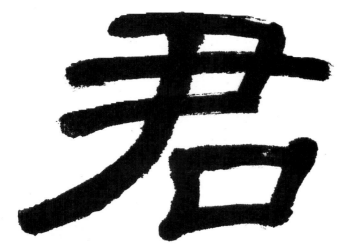

할 위

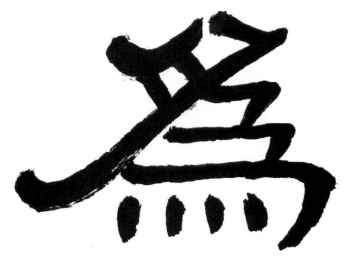

마칠 필

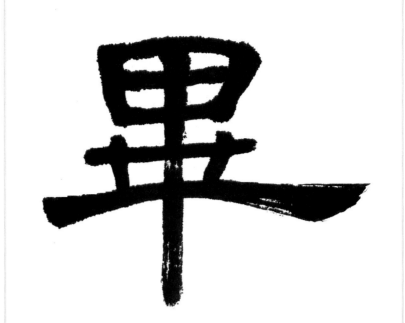

무거울 중

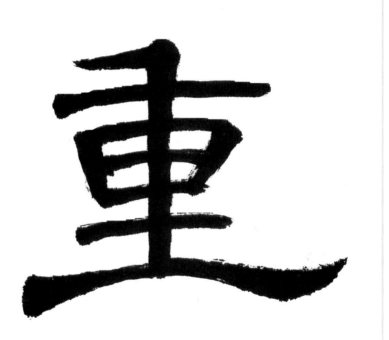

잡을 병

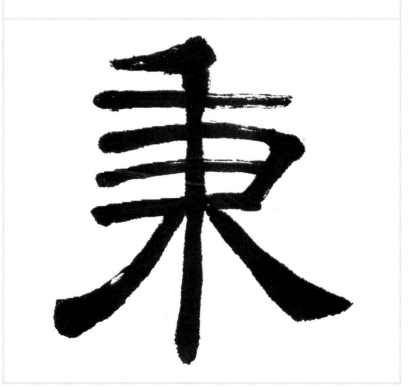

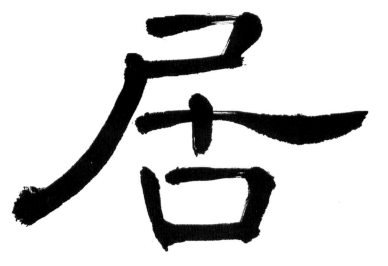

살
거

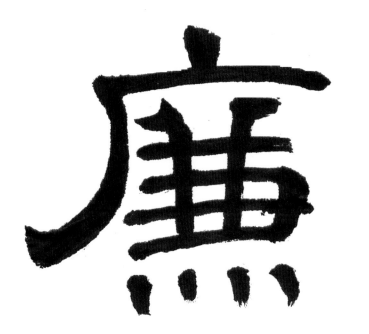

청염 염

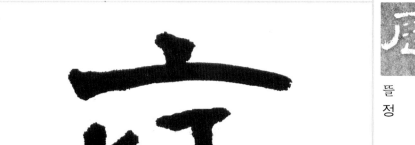

뜰
정

28

갈
지

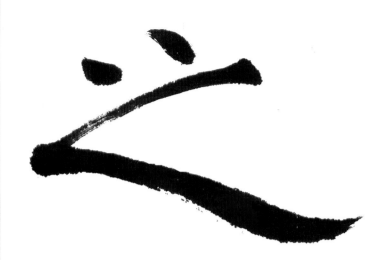

마
음
심

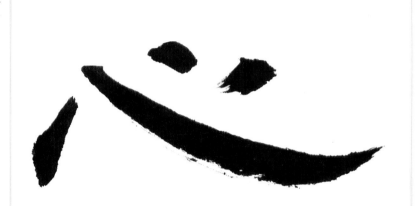

뜻
지

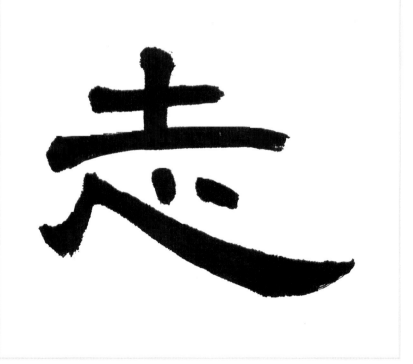

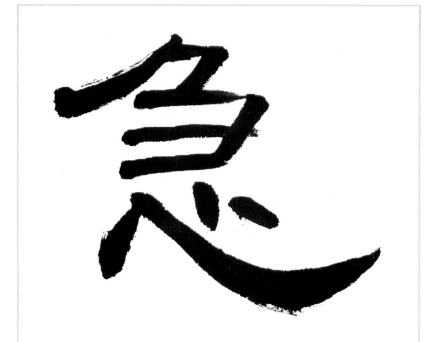

급할 급

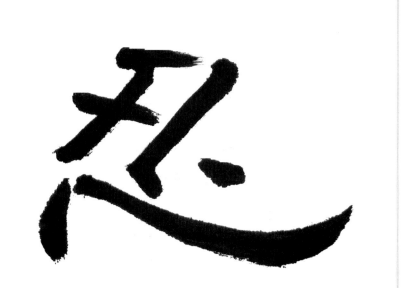

참을 인

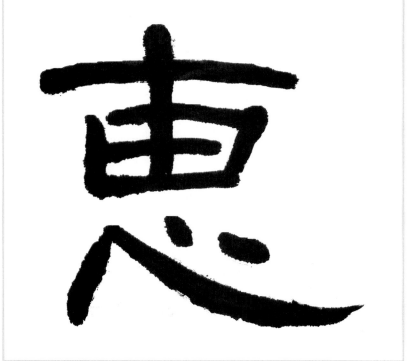

은혜 혜

 온전 전

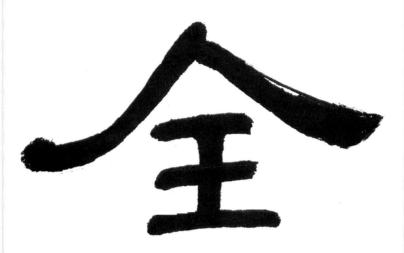

 깃 우

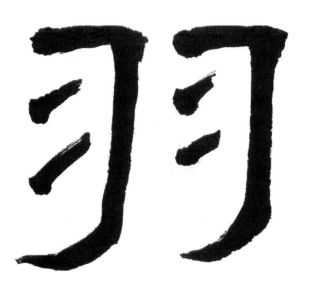

 고기 어

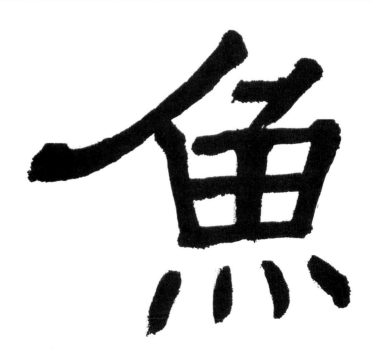

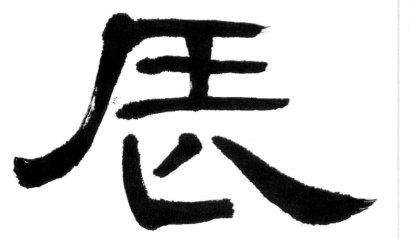

辰

별
진

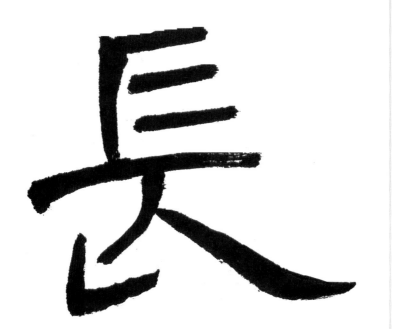

長

긴
장

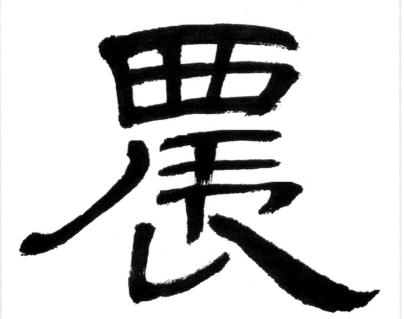

農

농사
농

지날 력

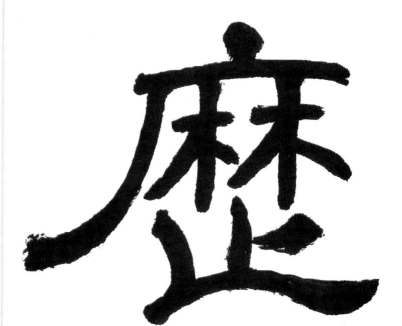

병 질

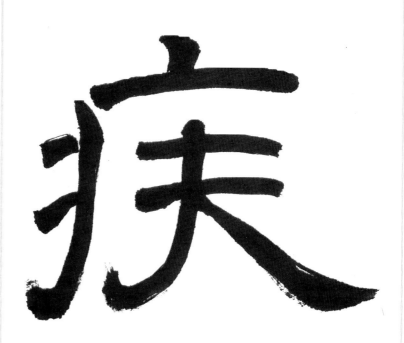

느른할 륭

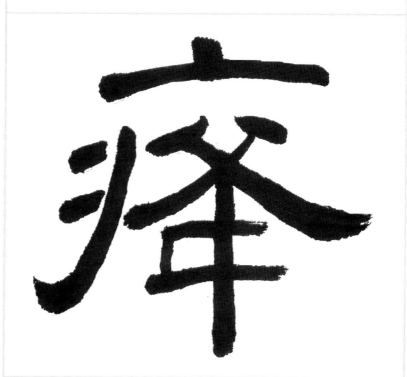

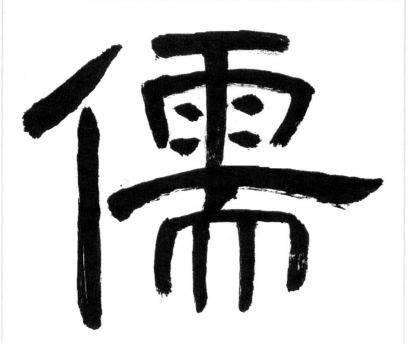

서비
유

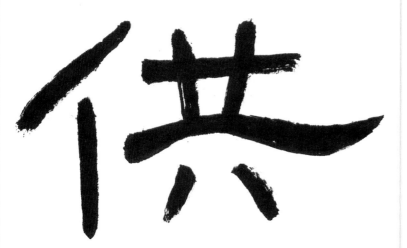

이바지할 공

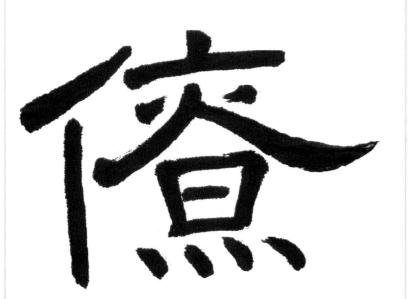

僚

동료 료

계집
녀

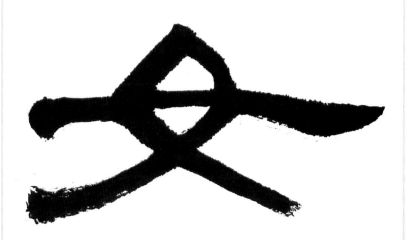

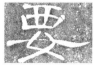

중요로울 요

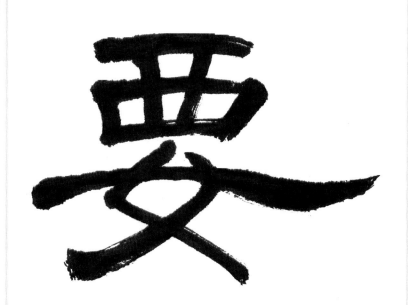

적을
소

성 성

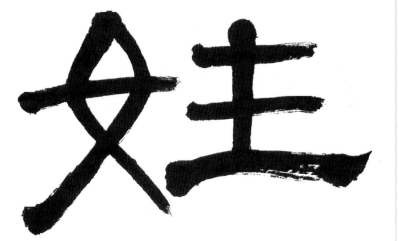

좋을 호

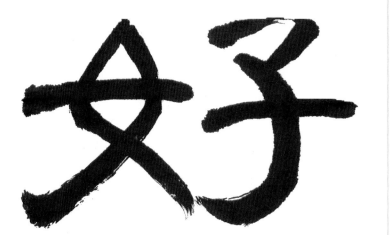

며느리 부

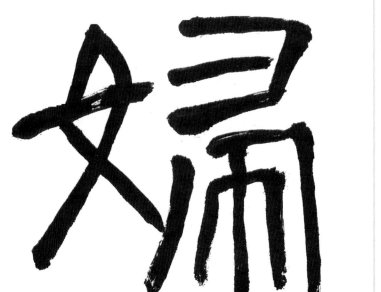

벼리 기

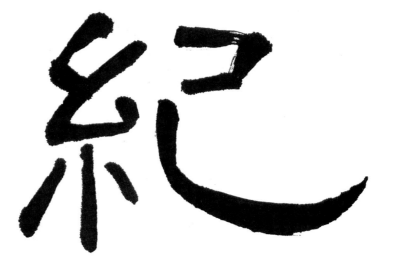

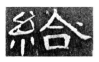

줄 급

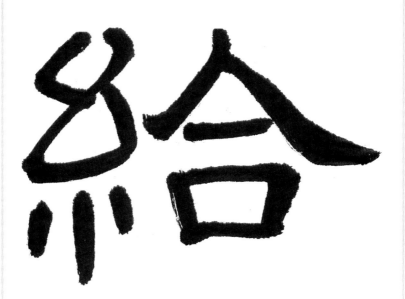

綱 벼리 강

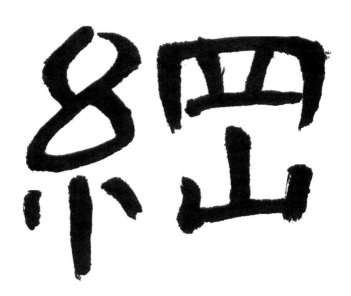

37

모을 종

묶을 박

끊을 절

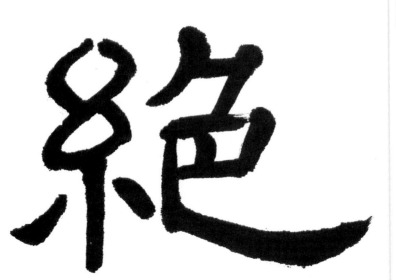

씻을 세

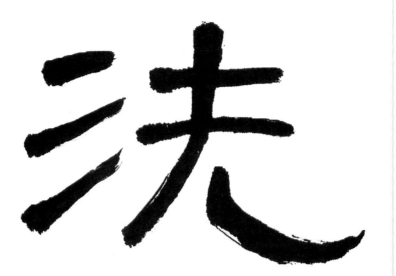

다스릴 치

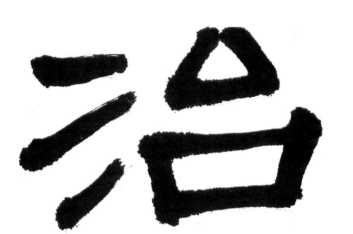

서늘할 량

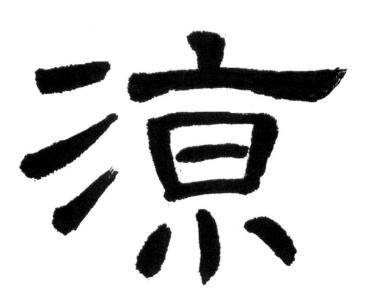

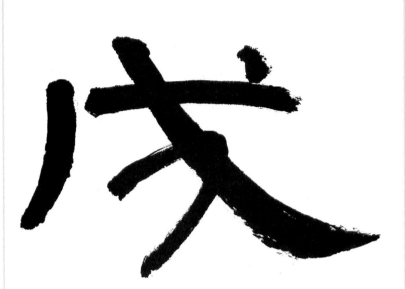

戊
다섯째천간 무

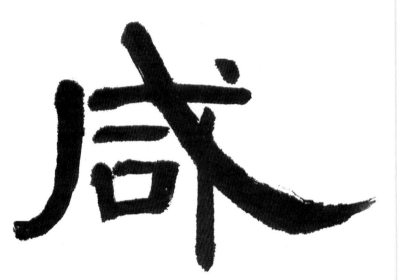

다 함

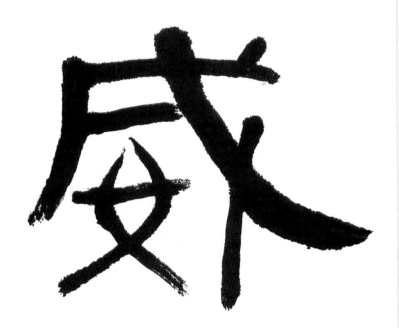

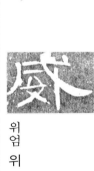

위엄 위

혹 혹

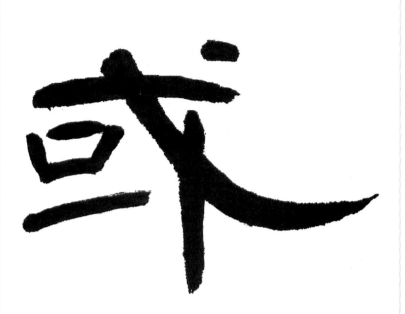

호반 무

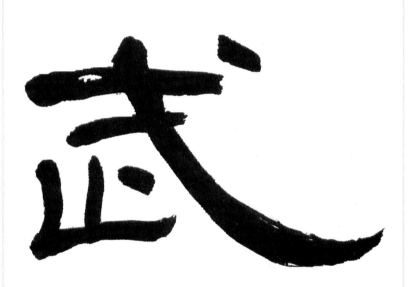

느낄 감

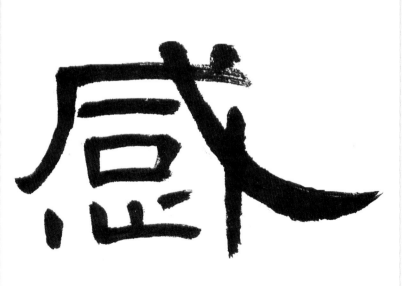

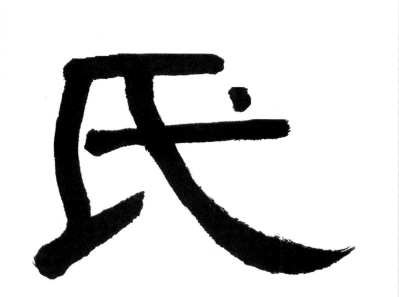

각시 씨

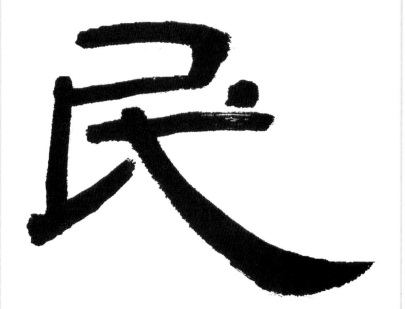

백성 민

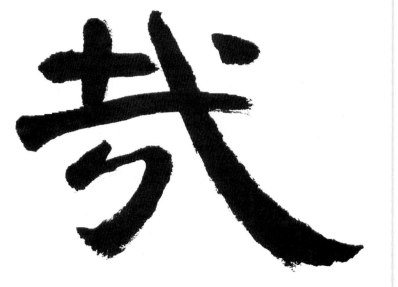

어조사 재

무너질 비

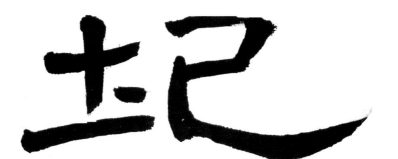

땅 지

재 성

봉할 봉

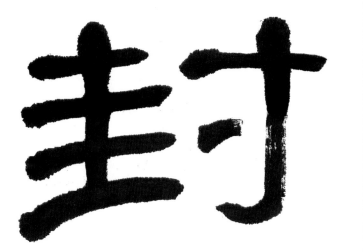

벼슬이름 위

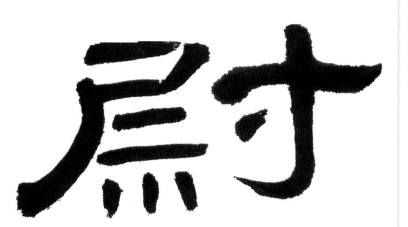

책퍼낼 간

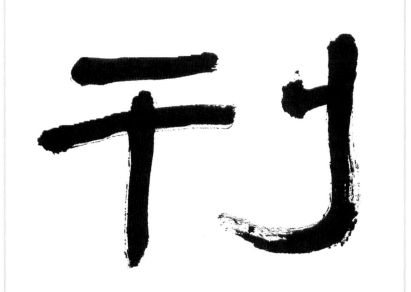

金 _{쇠 금}

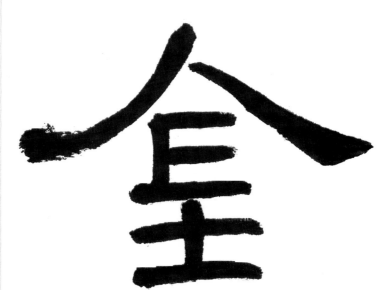

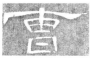

나라 조

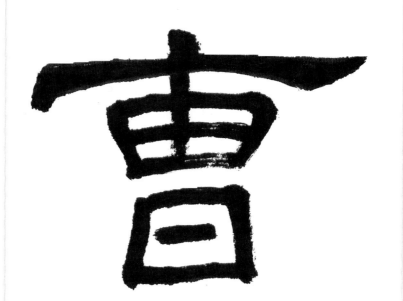

풍년 풍

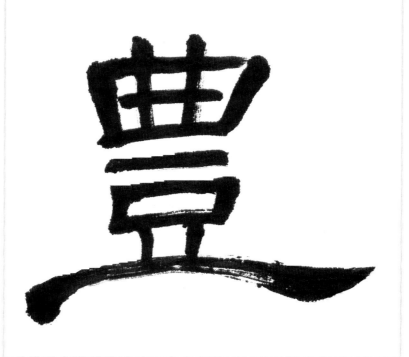

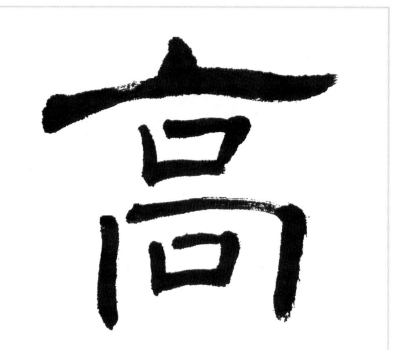

높을 고

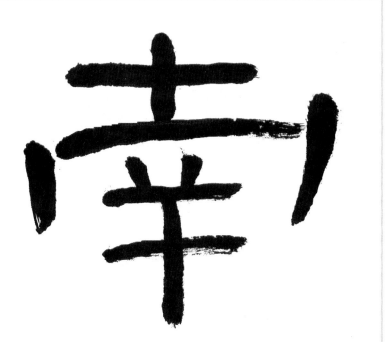

남녘 남

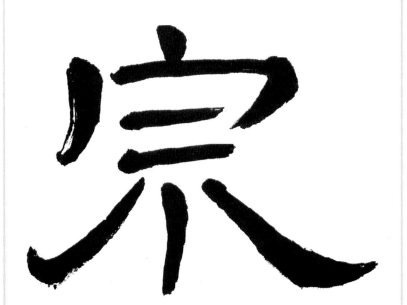

샘 泉
천

46

편안 안

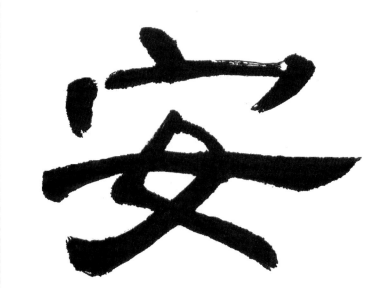

벼슬 관

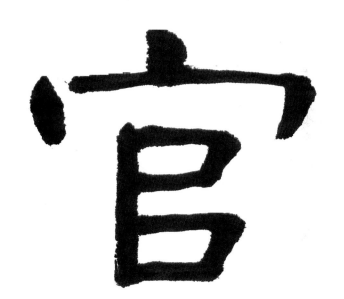

편안 녕

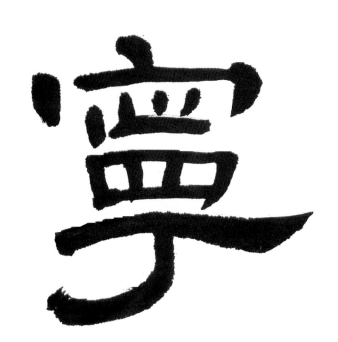

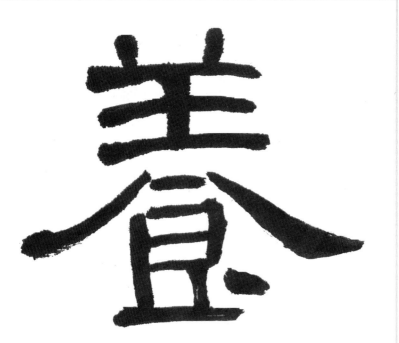

기를 양

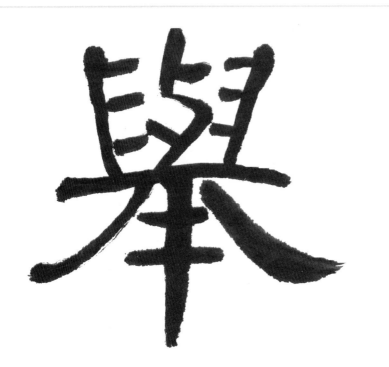

들 거

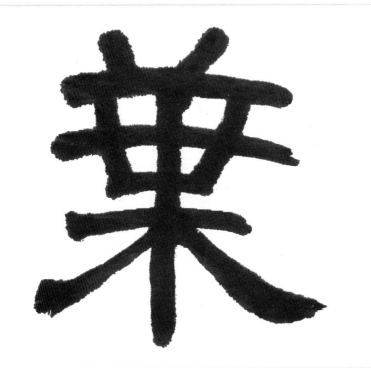

잎 엽　葉

남을 여

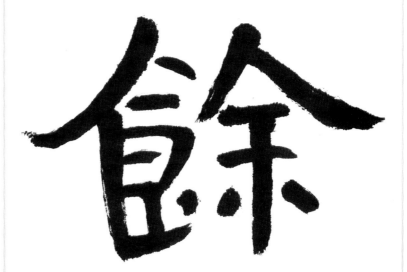

騷

시끄러울 소

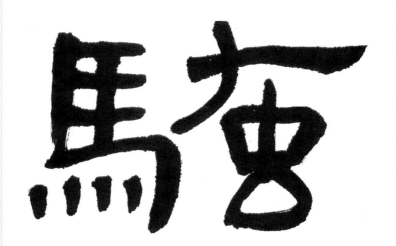

베풀 장

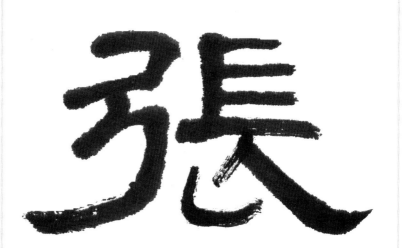

功 공 공

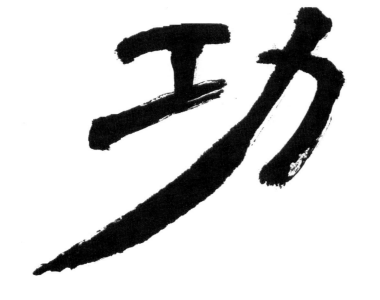

於 어조사 어

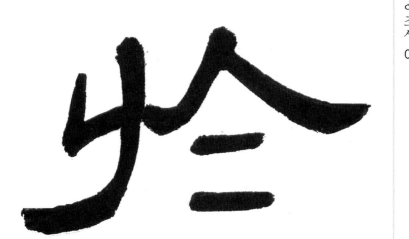

夷 오랑캐 이

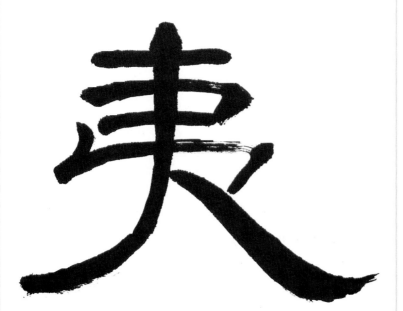

칠 공

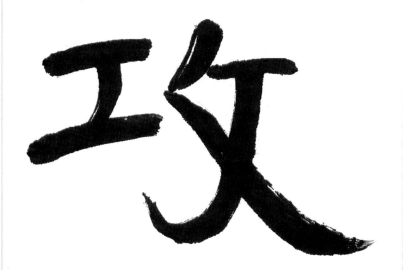

거둘 수

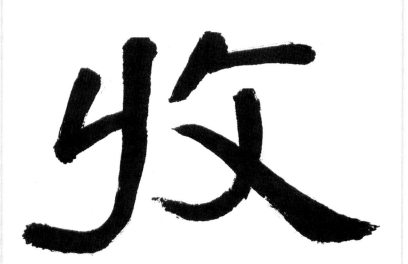

致 이를 치

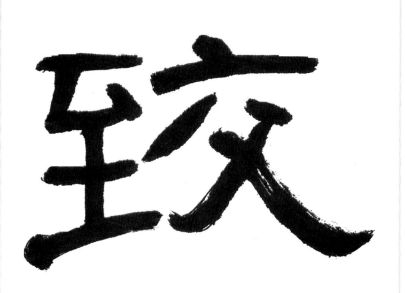

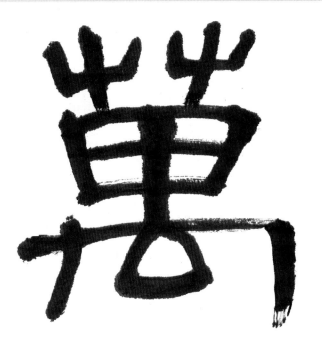

일만 만

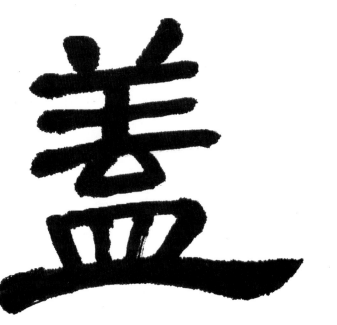

덮을 개

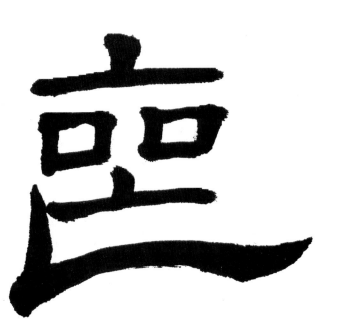

喪

잃을 상

뿔
각

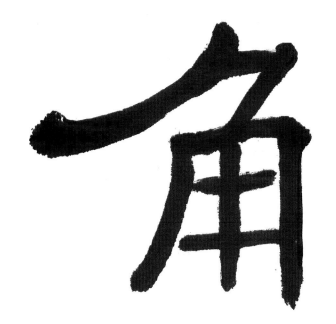

비
우

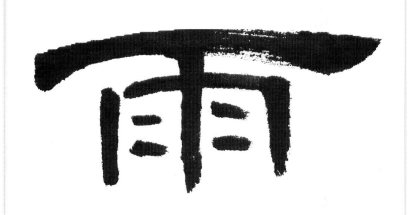

밝을
명

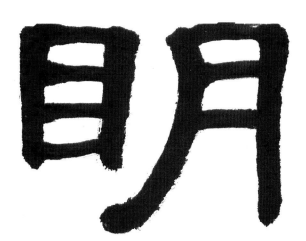

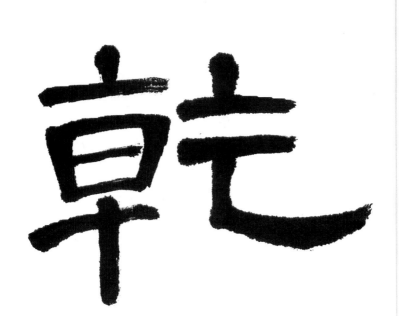

하늘
건

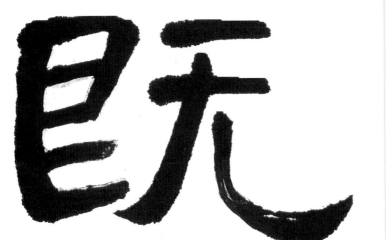

이미
기

굴레
륵

셈할 계

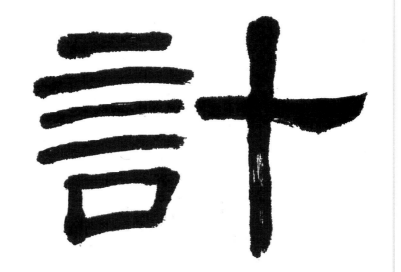

모두 제

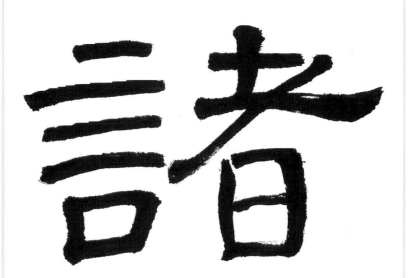

그릇될 류

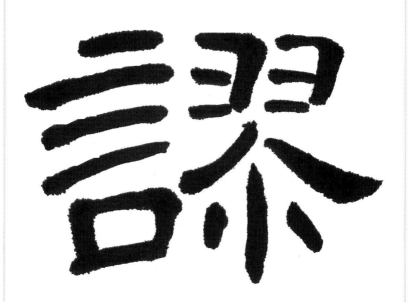

討
칠
토

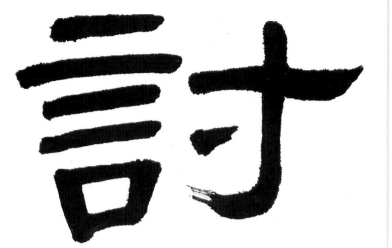

謁
아뢸
알

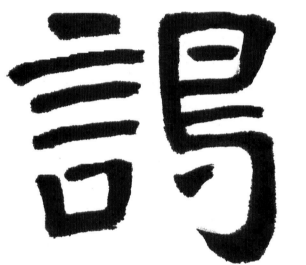

拜
절
배

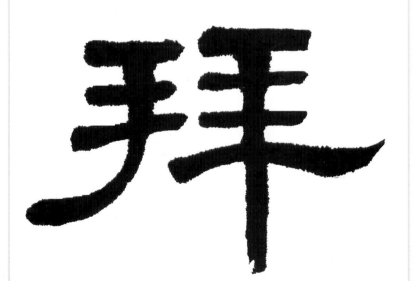

붉을 주

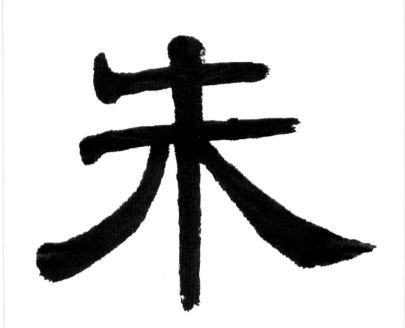

있을 재

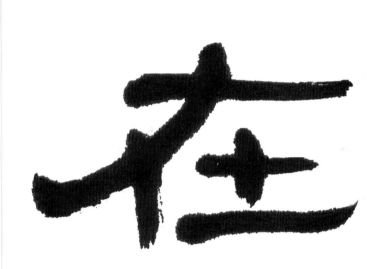

있을 재

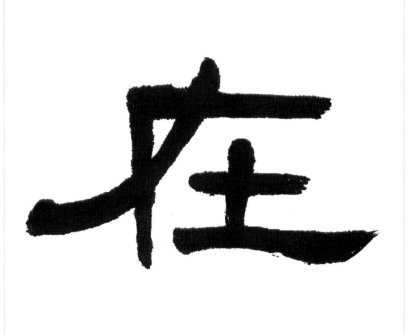

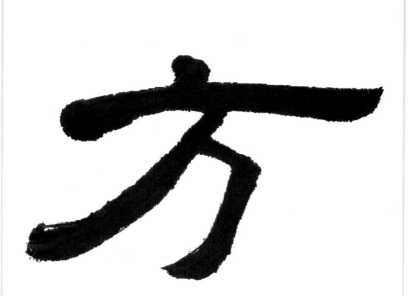

모
방

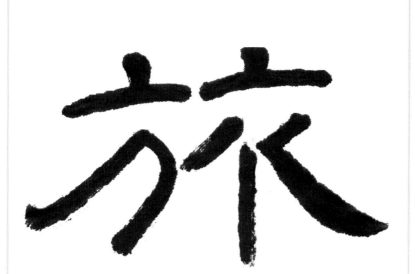

나
그
네
려

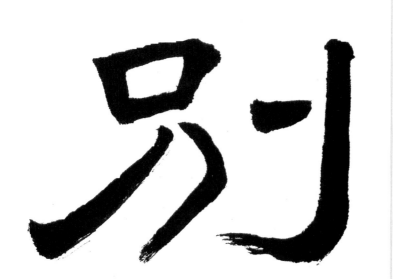

나
눌
별

서로
상

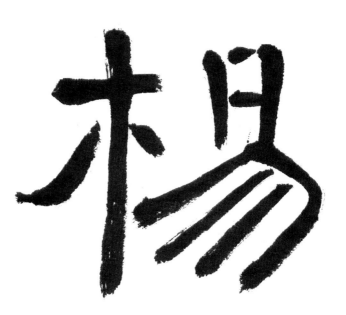

버들
양

베틀
기

桃

복숭아
도

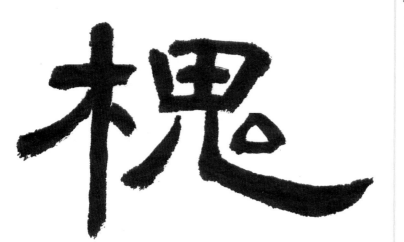

홰나무
괴

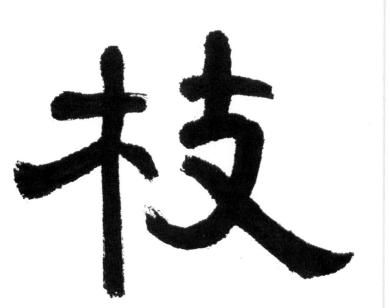

가지
지

수
고
로
울
탄

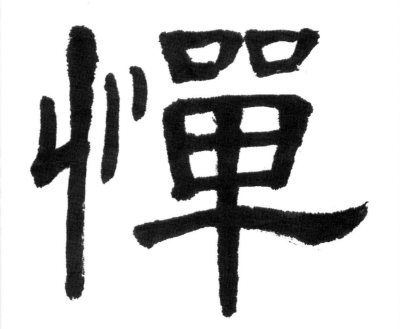

구
휼
할
휼

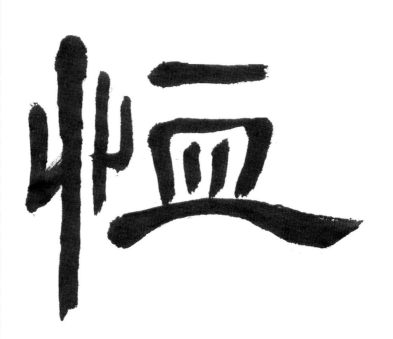

고
칠
전

떨어질 운

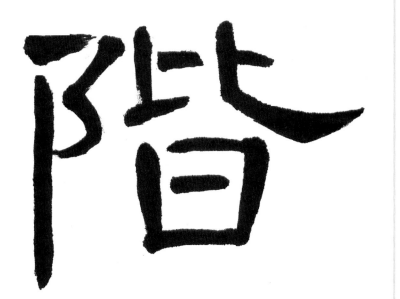

섬돌 계

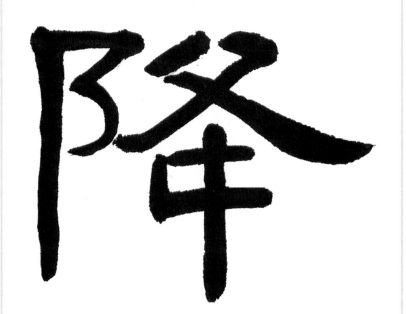

내릴 강

都

도읍 도

鄁

사내 랑

邢

간사할 사

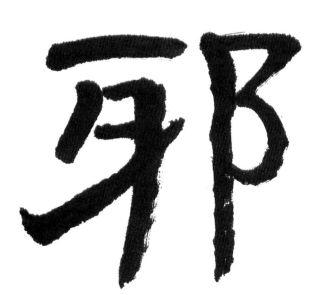

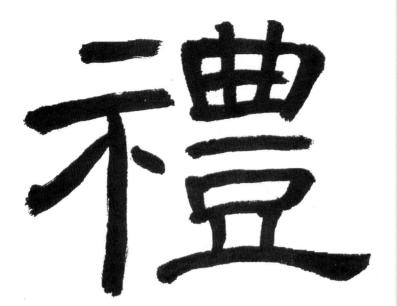

예
도
례

할아비
조

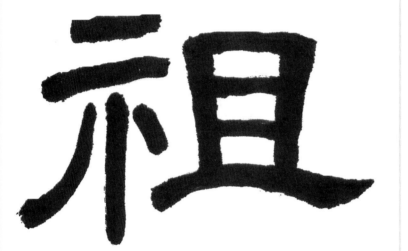

복 복

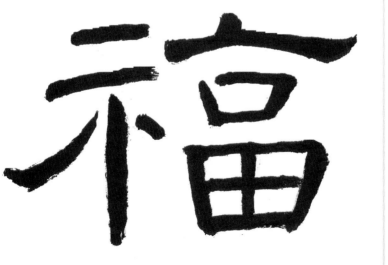

도울 부

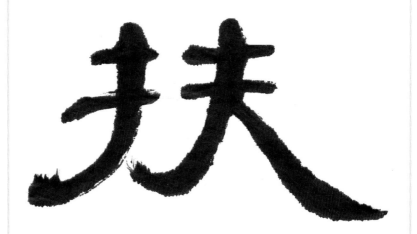

아 전 연

떨칠 진

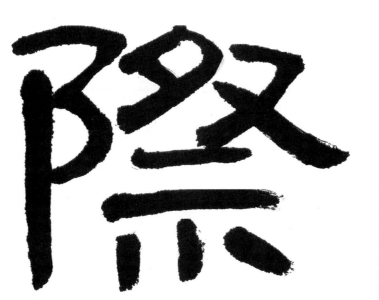

즈음 제

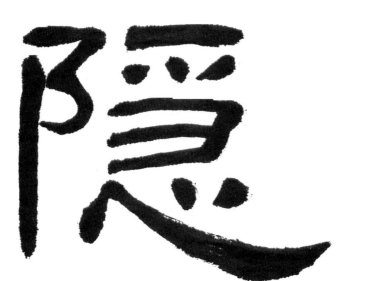

숨을 은

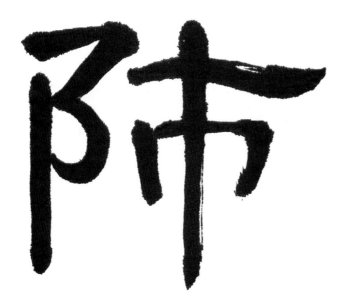

帥
장수 수

어루만질 무

낄 액

특별할 특

무리 도

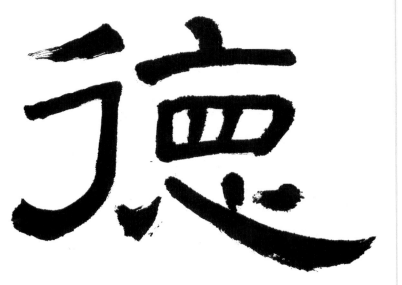

큰 덕

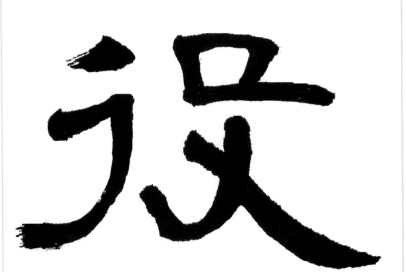

役

구실 역

지을 조

번을 연

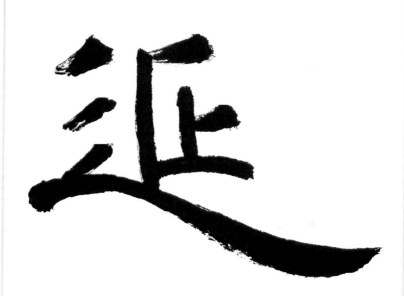

還 돌아올 환

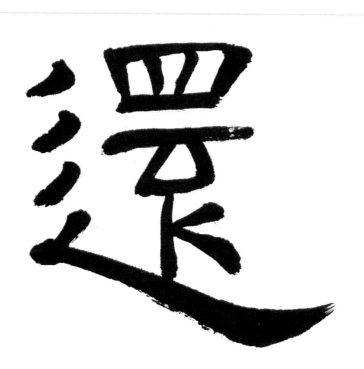

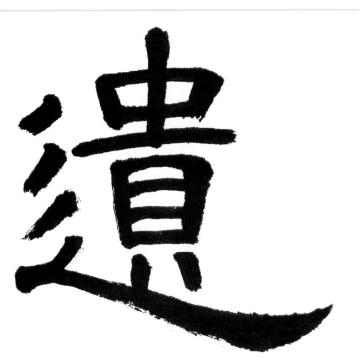

끼칠 유

옮길 천

세울 건

가까울 근

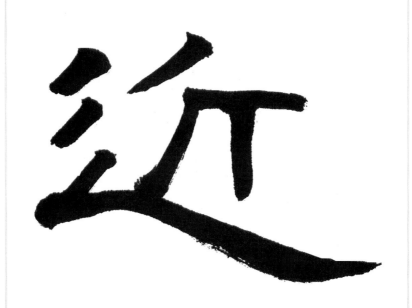

遠 멀 원

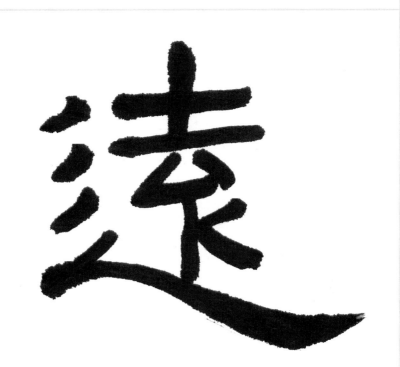

만날 조

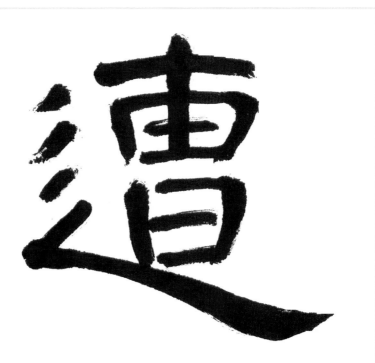

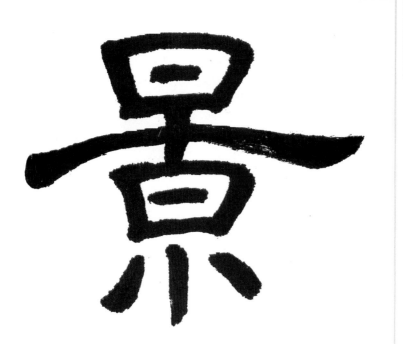

볕
경

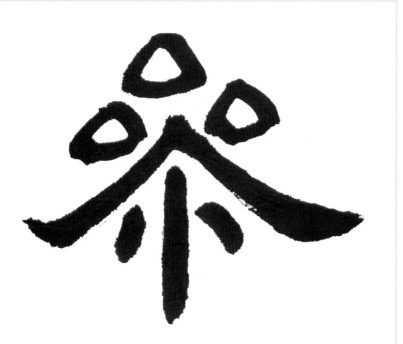

참여할 참

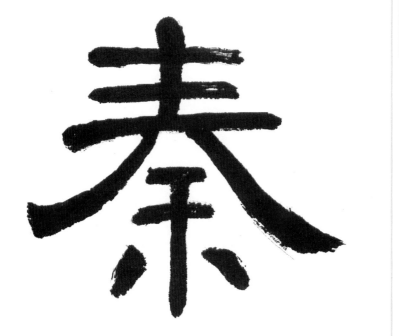

나라
진

문 문

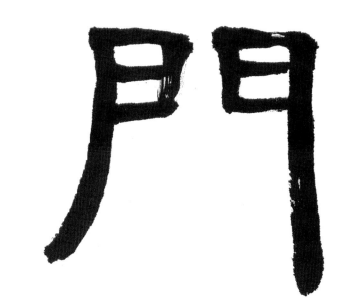

사 한
이 가할
간 한

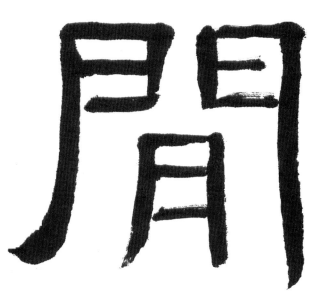

샛문
합

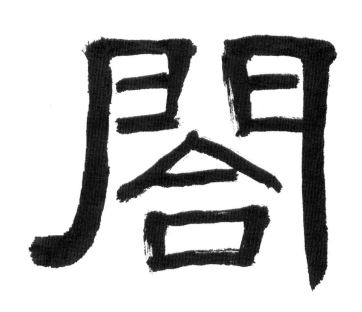

夾
낄 협

常
떳떳할 상

泉
샘 천

금할 금

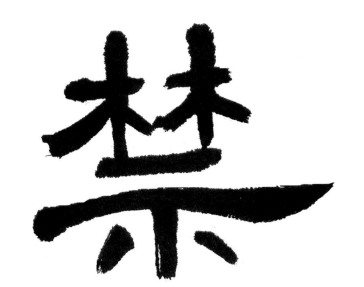

冀 바랄 기

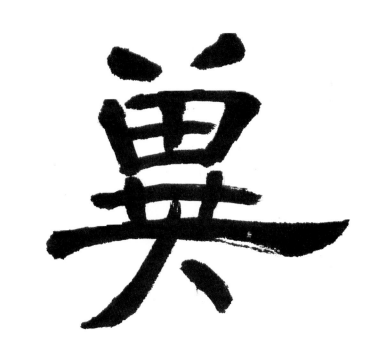

약 약

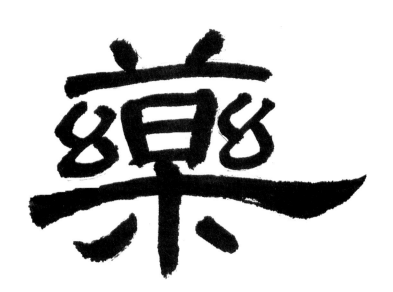

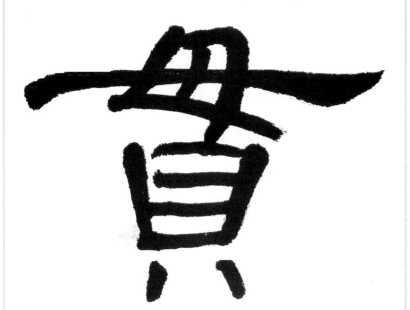

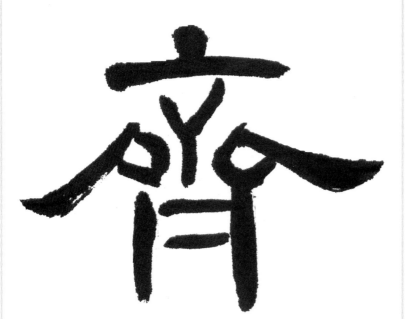

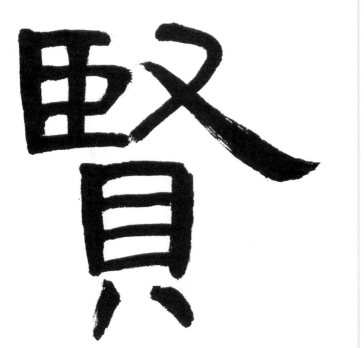

성인 성

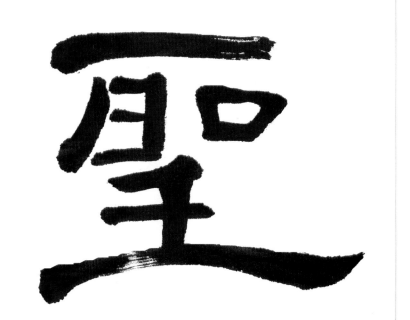

野 들
야

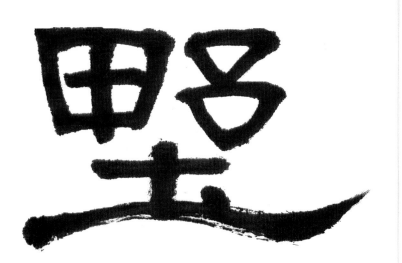

바랄
망

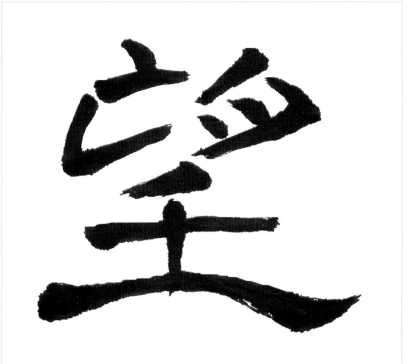

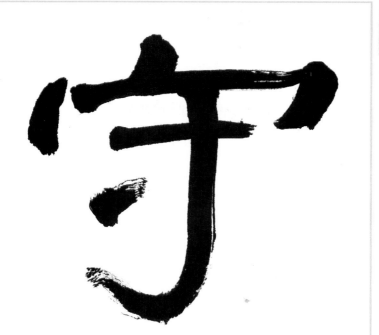

지킬 수

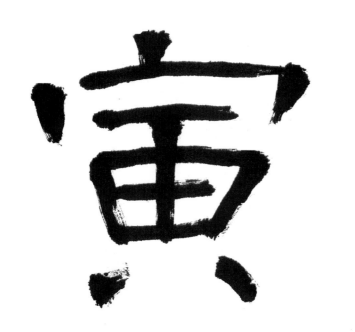

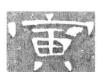

동방 인

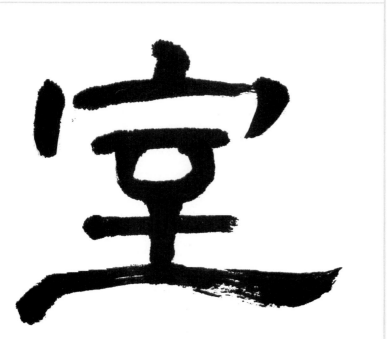

집 실

안전할 완

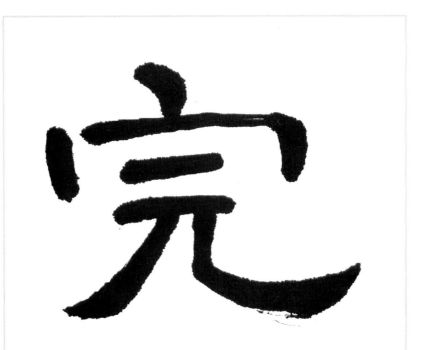

안전할 완

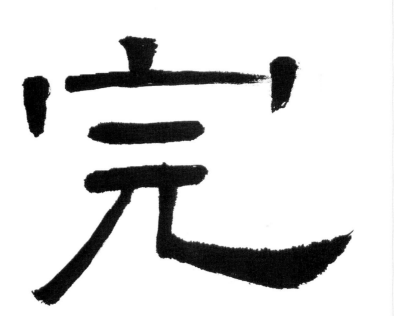

害 해칠 해

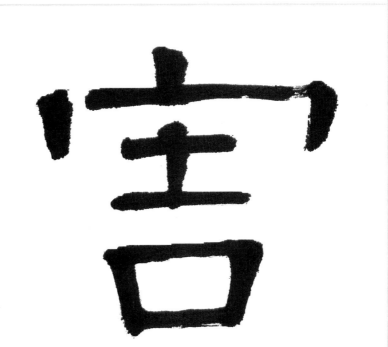

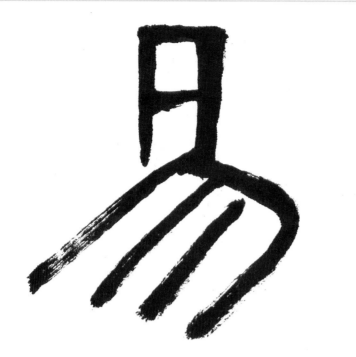

바꿀
쉬울
이 역

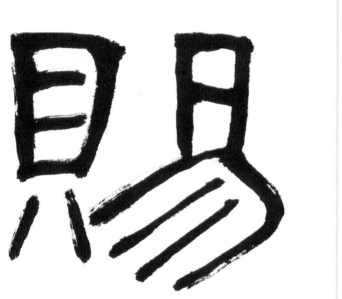

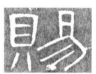

줄
사

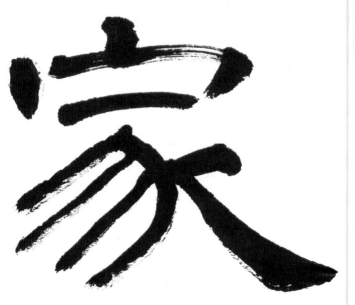

집
가

달 월

한가지 동

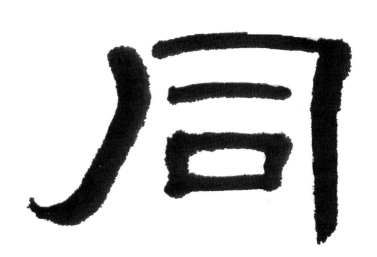

두루 주

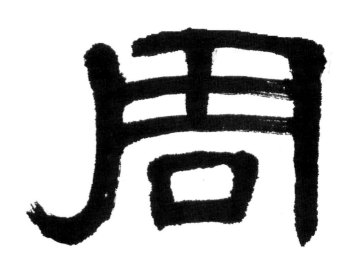

81

말이을 이

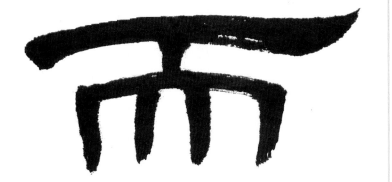

거리 항

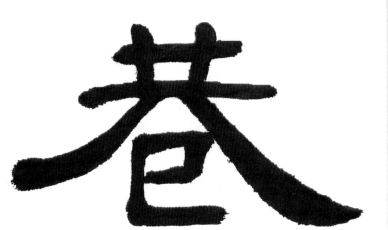

정승 승

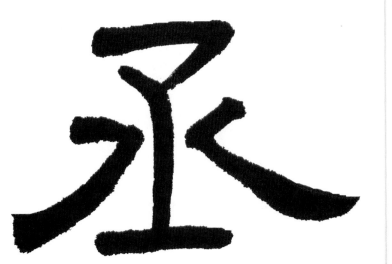

없을 무

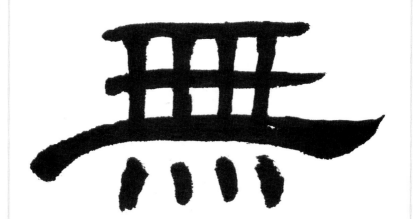

낮 면

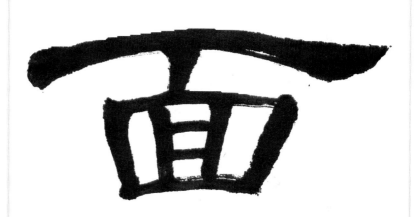

서녘 서

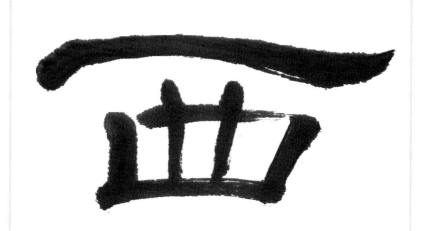

아들 자

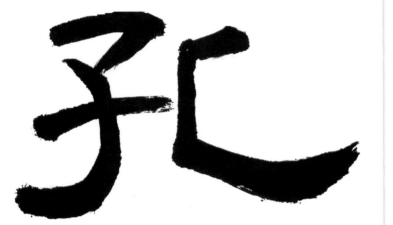

구멍 공

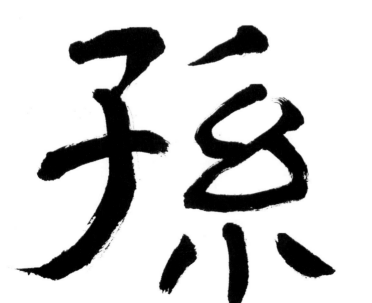

손자 손

84

맡을 사

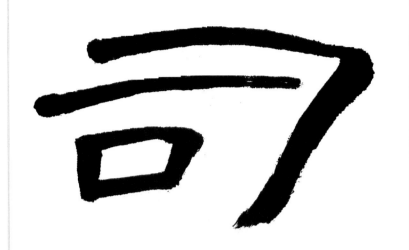

칠
정

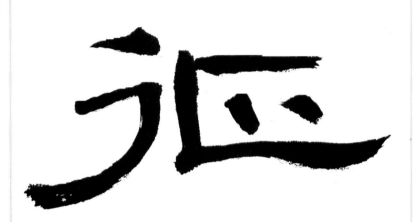

뒤 후

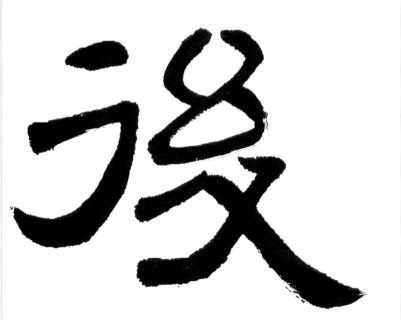

바람
풍

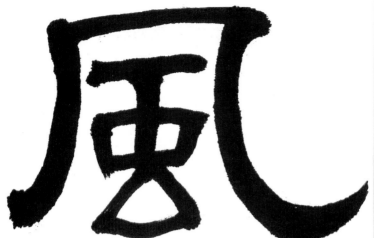

봉새
봉

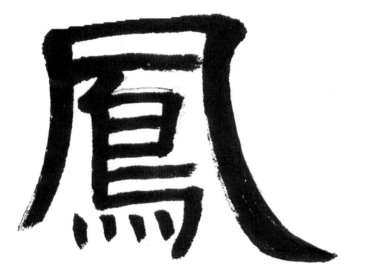

탐낼 貪
탐

붉을 자

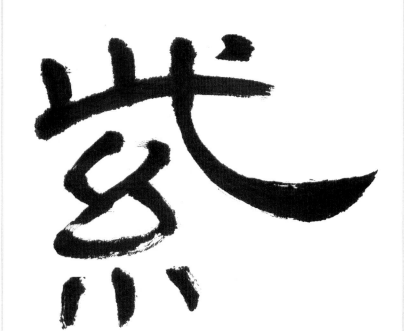

亂 어지러울 란

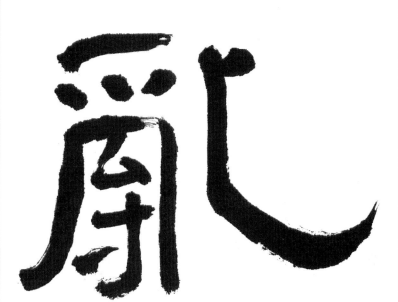

辭 말 사

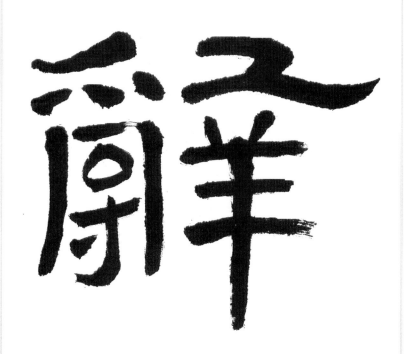

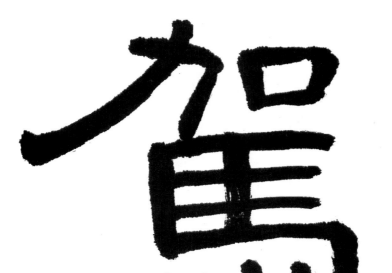

駕
멍에 가

삼갈 비

處
곳 처

곡식 곡

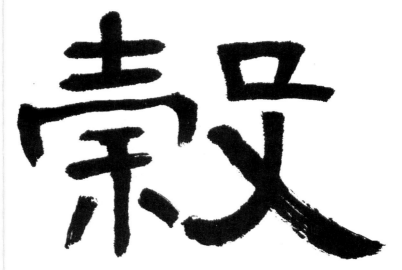

돈독할 돈

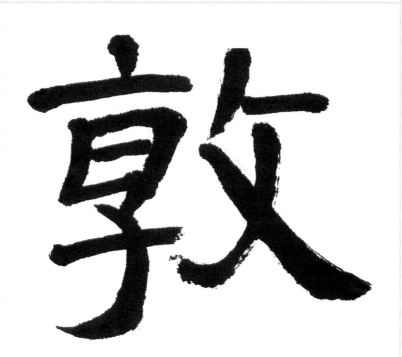

정사 정

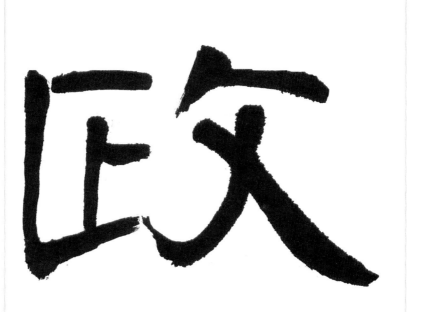

89

민첩할 민

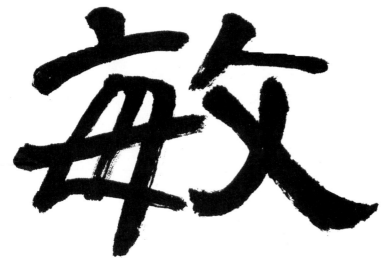

본받을 효

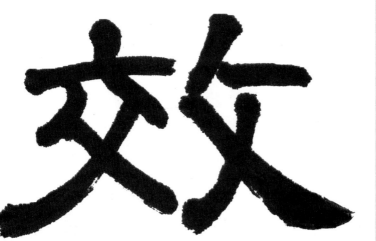

공경 경

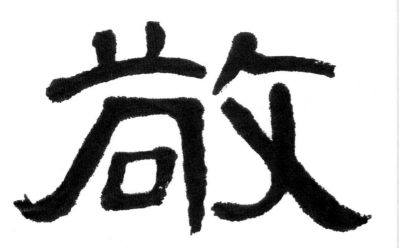

 以 _써이

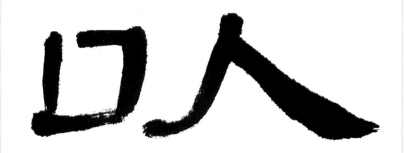

 史 _{사기}사

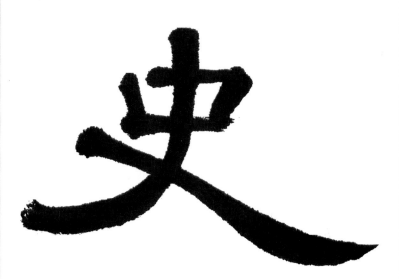

 茇 _{풀벨}삼

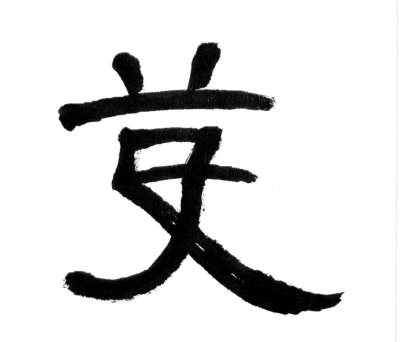

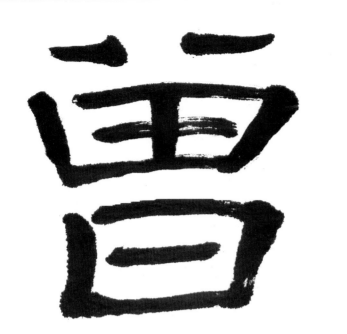

일찍 증

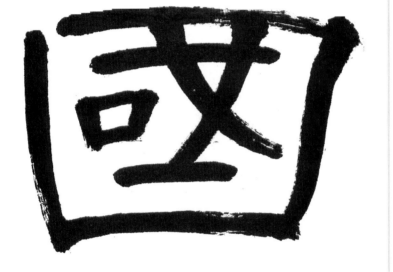

나라 국

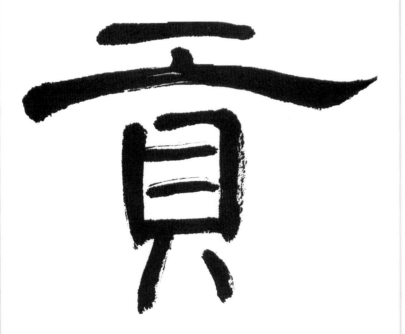

바칠 공

戶

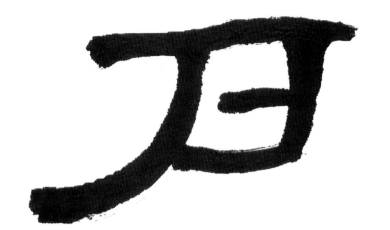

所

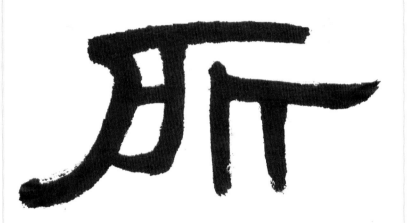

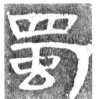

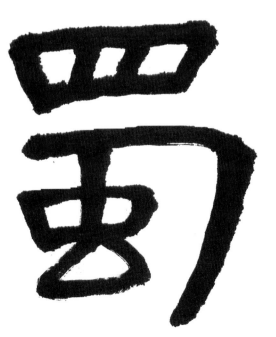

이을 승

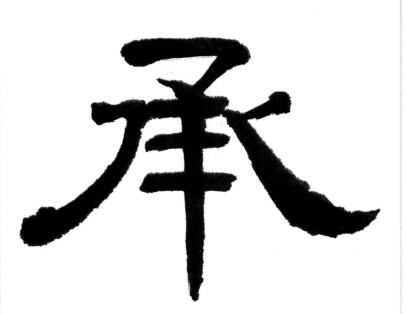

장사
상

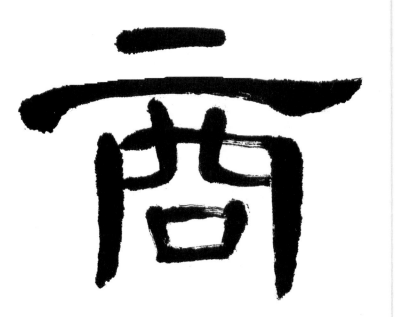

屬
붙을
속

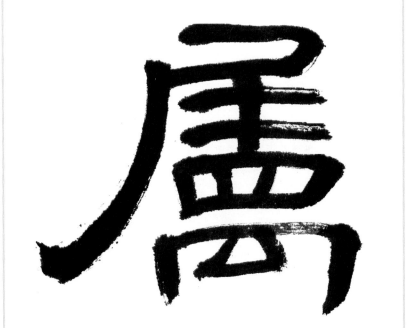

같을
여

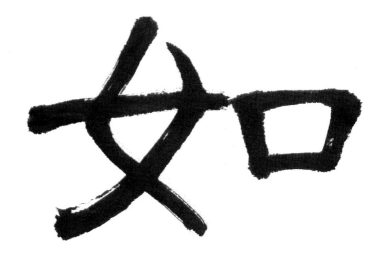

이
시

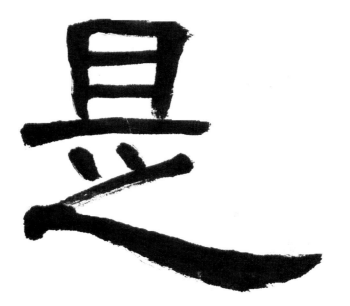

열
개

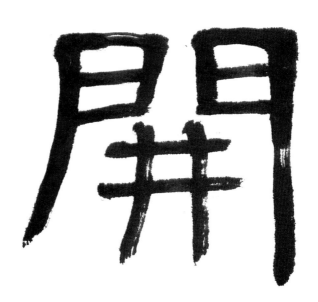

머리 수

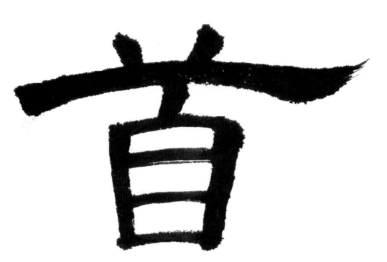

寡

적을 과

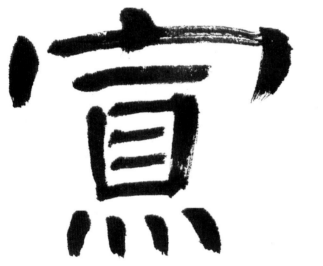

정자 정

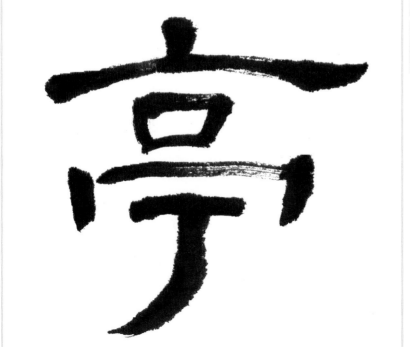

오히려 상

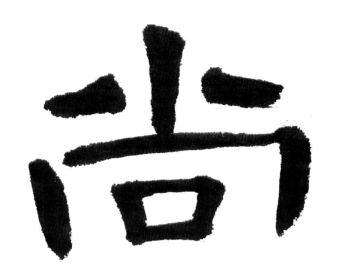

북녘 북

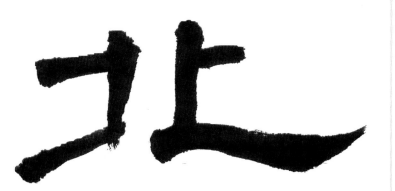

매울 렬

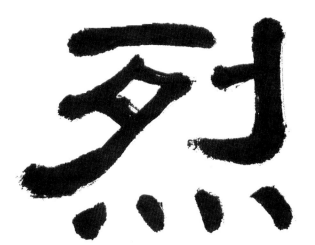

만날 우

기를 육

기쁠 환

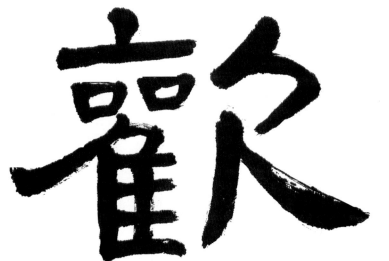

일찍 조

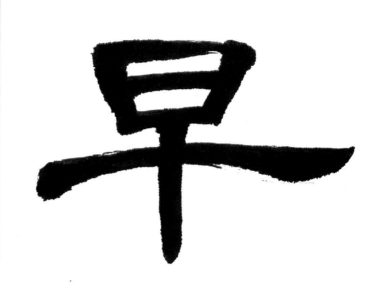

牟 보리
모

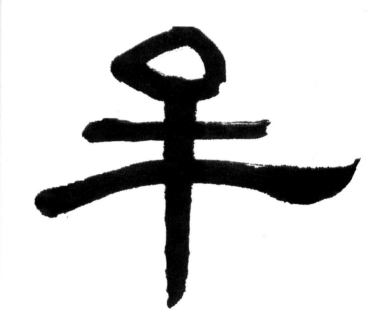

흰 백

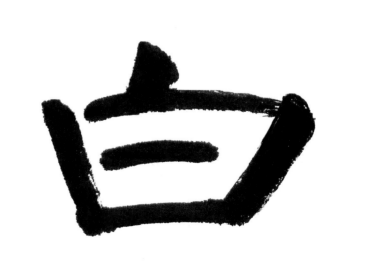

풍 류 악

즐 거 울 락

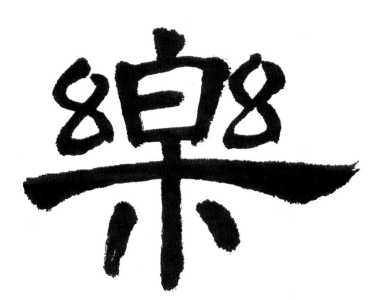

말 마

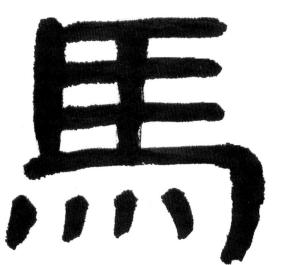

그윽할 유

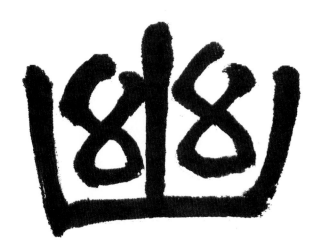

오얏 리

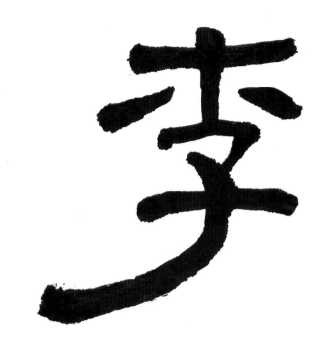

끝 계

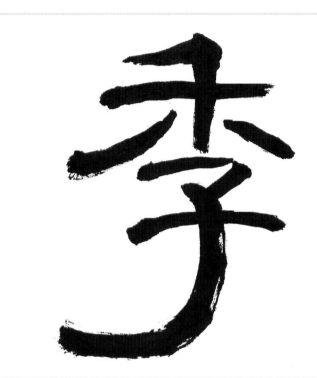

배울 학

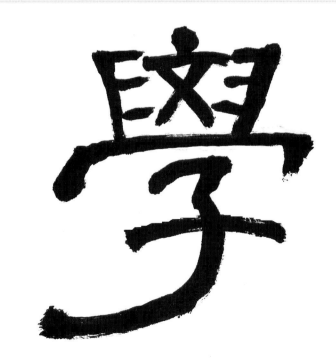

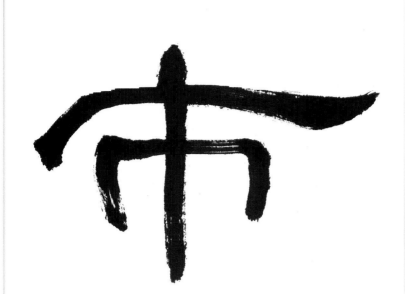

저자
시

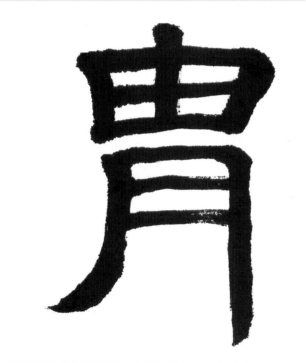

투구
주

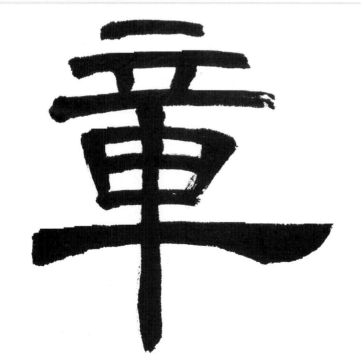

글
장

等 같을 등

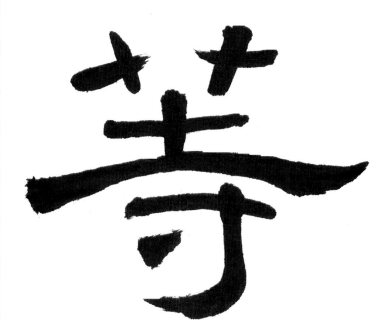

義 옳을 의

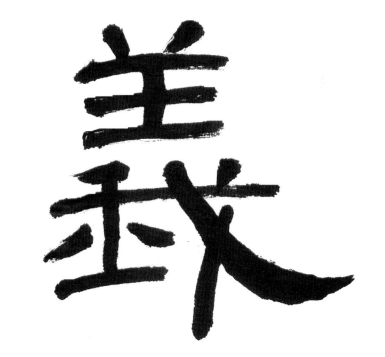

실을 재

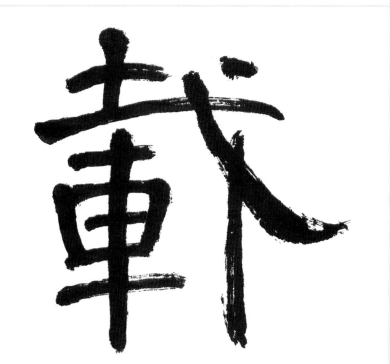

큰메 악

아름다울 가

벼슬 작

아우 제

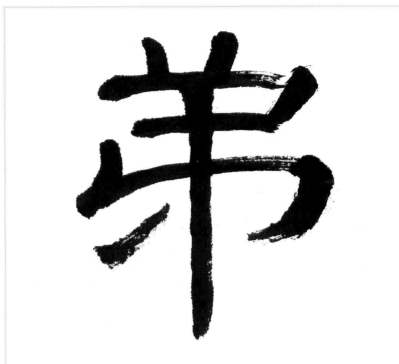

미칠 급

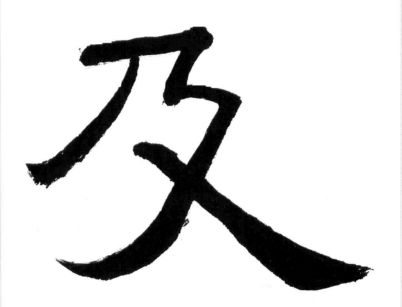

고을 주

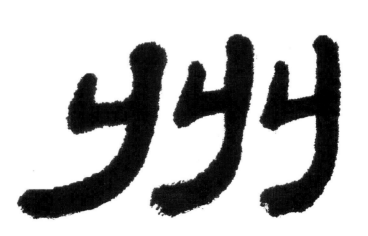

105

離
떠날
리

雍
화할
옹

물리칠 벽

맑을 청

기록할 록

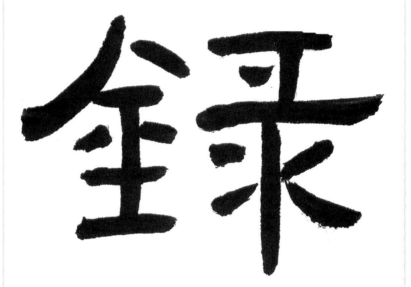

鐸 방울 탁

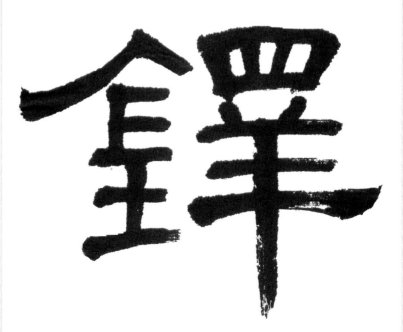

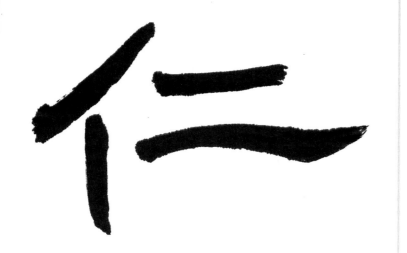

어질 인

준걸 준

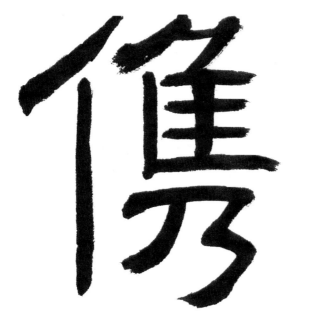

인할 잉

規 법 규

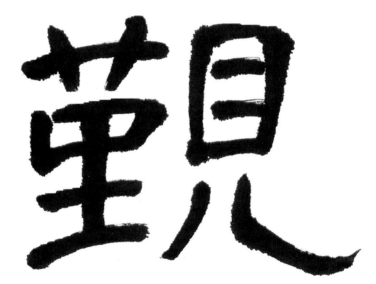

뵈올 근

친할 친

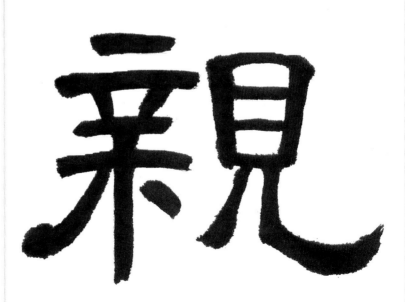

峨

산높을 아

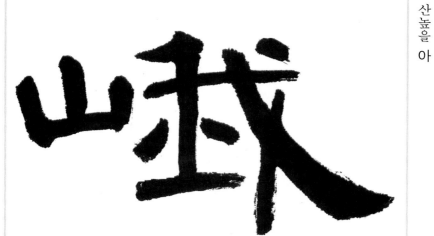

嵯

산높을 차

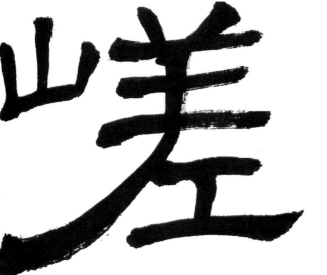

群

무 리 군

 싸움 전

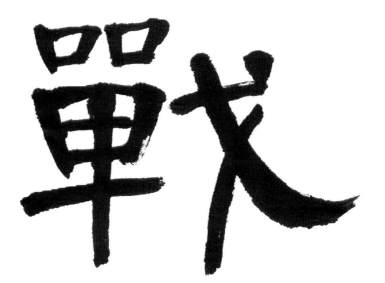

 柾 죽을 시

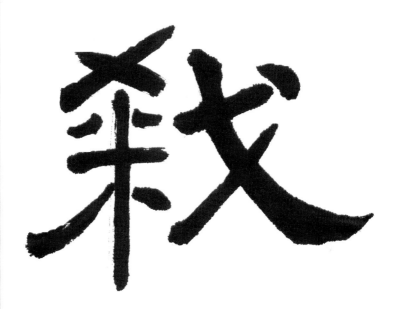

 직분 직

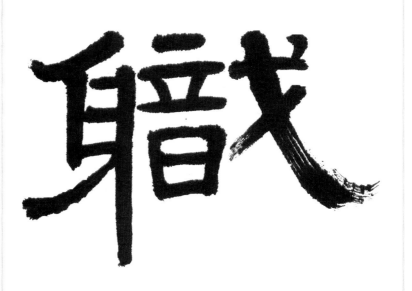

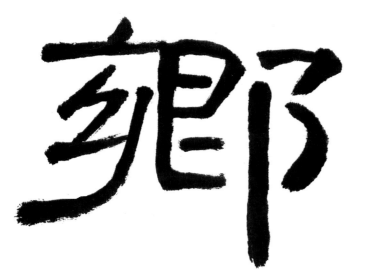

鄕
시골 향

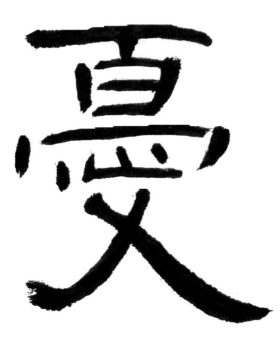

근심 우

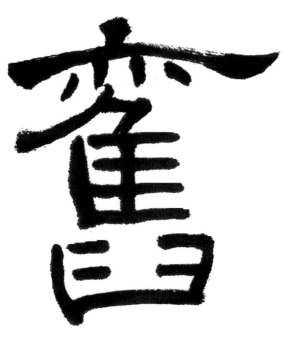

예 구

도울 보

다를 수

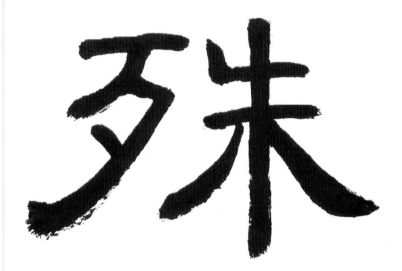

옷 복

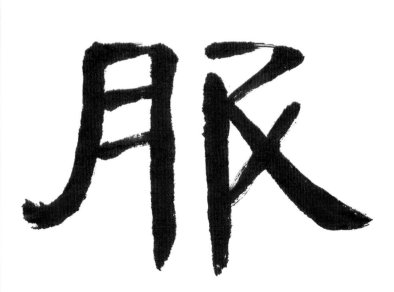

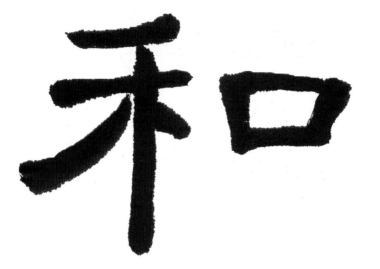

화할 화

법 정

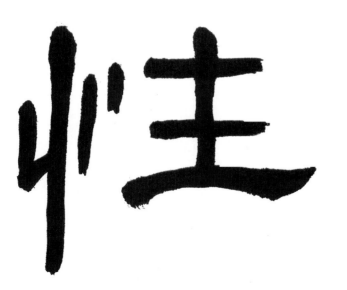

성품 성

일
사

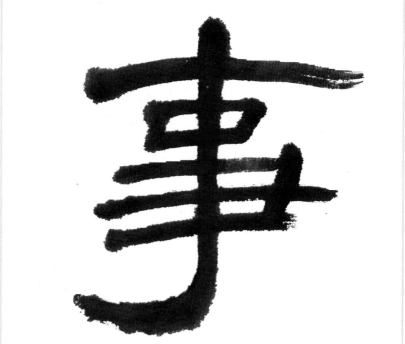

되
승

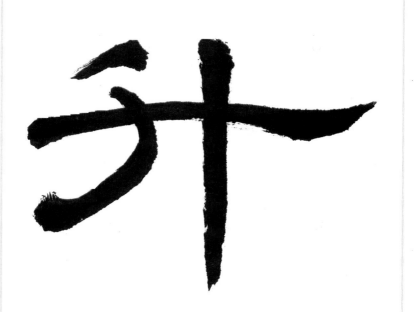

앞
전

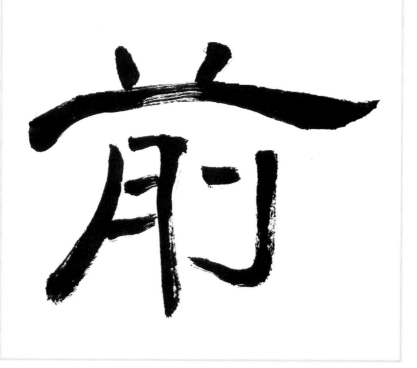

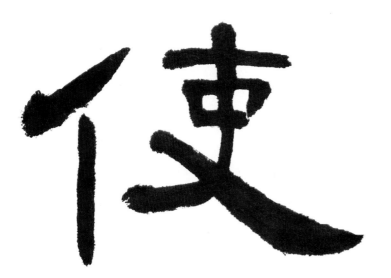

하여금 사

버금 부

꾸밀 비

侯 제후 후

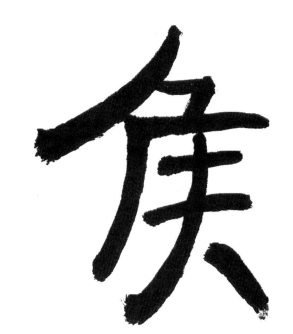

幸 다행 행

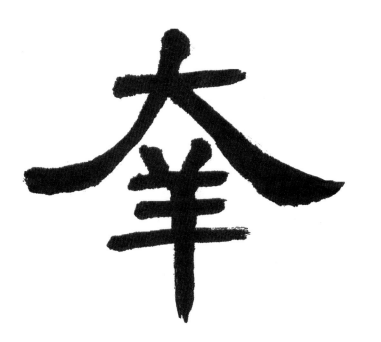

가시 형

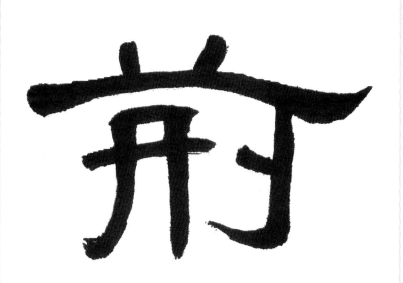

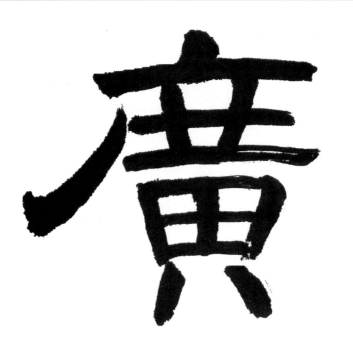

넓을 광

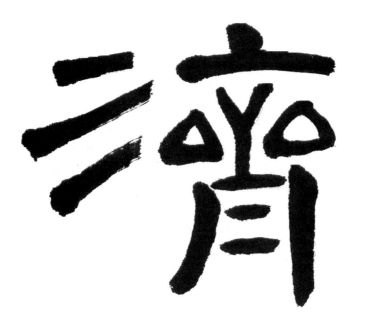

건널 제

황후 후

118

오를 등

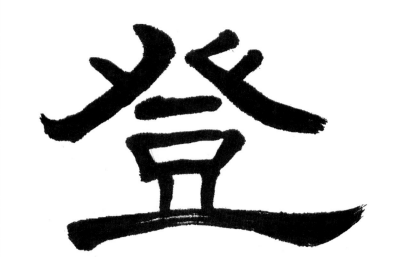

닦을 수

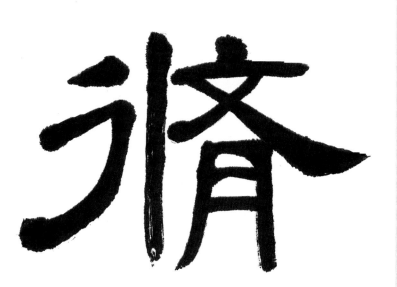

베풀 진

119

귀신 신

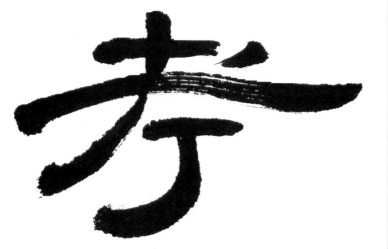

생각
고　考

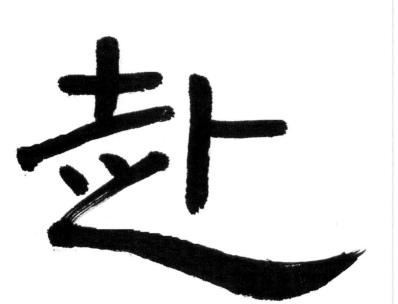

다다를 부

눈멀 맹

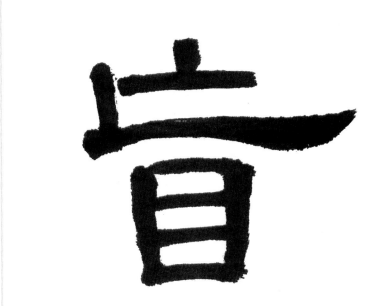

기름 고

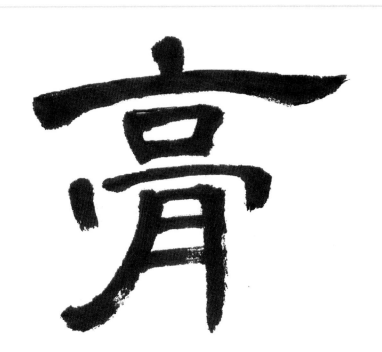

사내 보

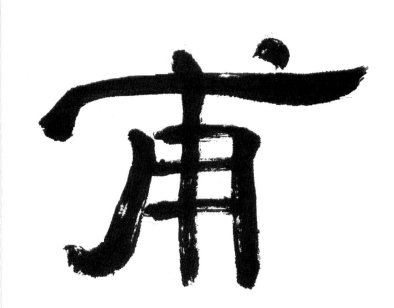

뭇
서

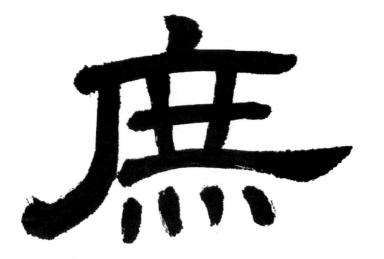

더
불
여

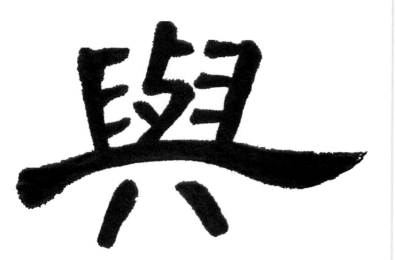

일
곱
칠

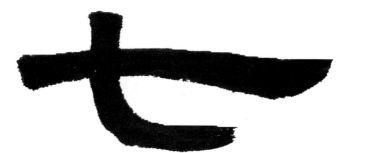

갚을 보

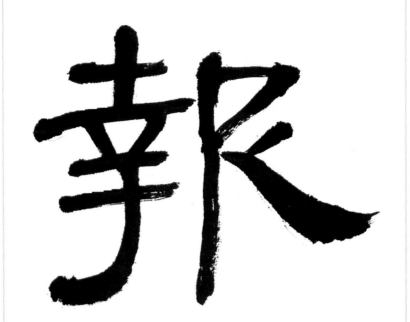

各 각각 각

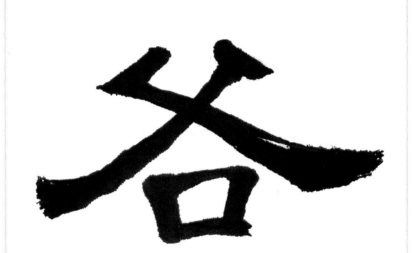

신하 신

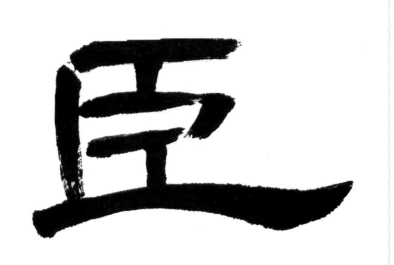

亥
돼지
해

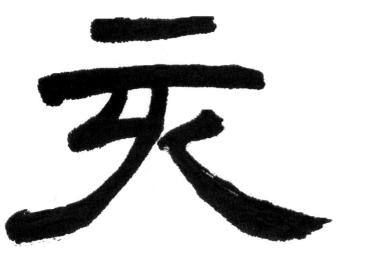

夫
지아비
부

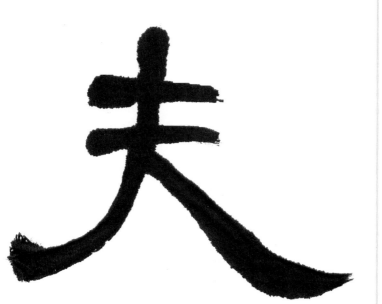

蒙
입을
몽

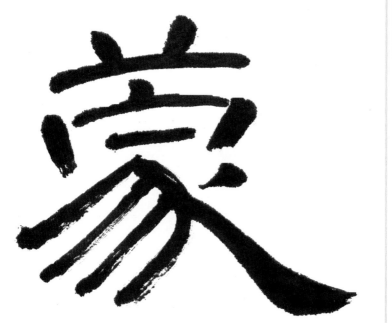

賦 _{구실} _부

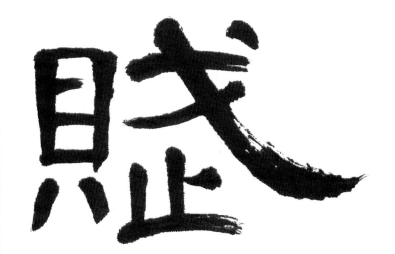

歲 _해 _세

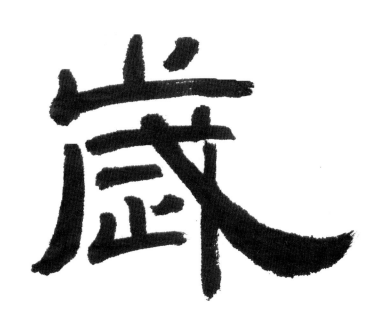

故 _{연고} _고

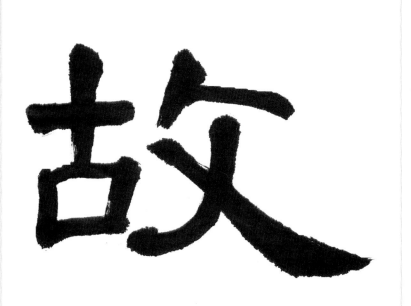

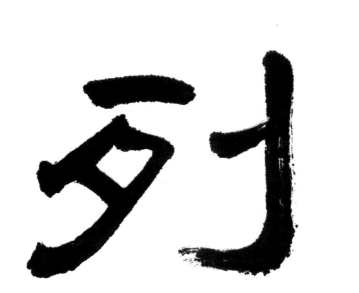

벌일 렬

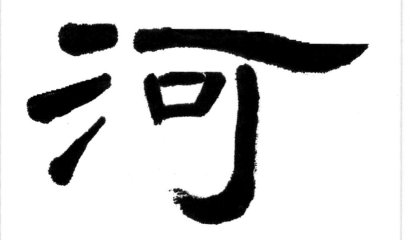

물 하

메 산

구름 운

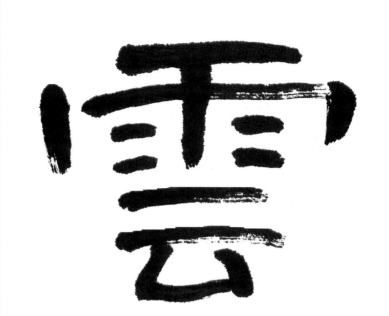

어찌 해

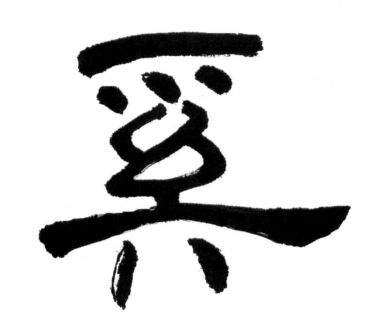

엷을 박

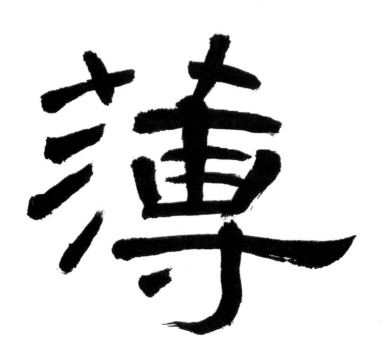

127

목숨 명

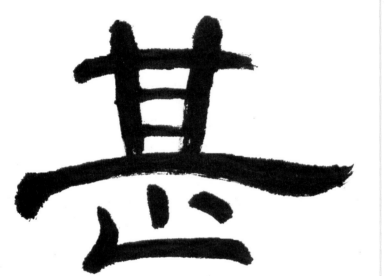

심할 심

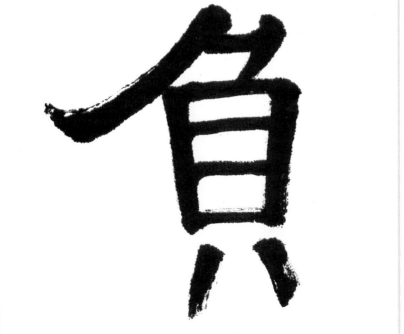

질 부

曹 무리 조

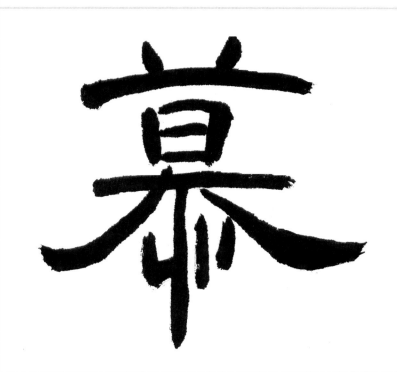

사모할 모

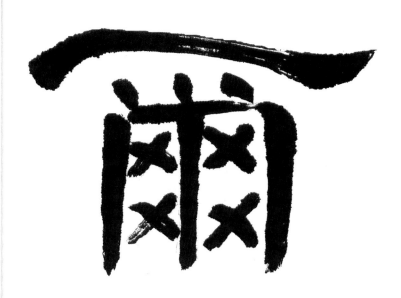

너 이

◀ 著者 프로필 ▶

- 慶南咸陽에서 出生
- 號：月汀·솔뫼·法古室·五友齋·壽松軒
- 初·中·高校 서예敎科書著作(1949~現)
- 月刊「書藝」發行·編輯人兼主幹(創刊~38號 終刊)
- 個人展 7回 ('74, '77, '80, '84, '88, '94, 2000年 各 서울)
- 公募展 審査：大韓民國 美術大展, 東亞美術祭 等
- 著書：臨書敎室시리즈 20册, 창작동화집, 文集 等
- 招待展 出品：國立現代美術館, 藝術의殿堂
 서울市立美術館, 國際展 等
- 書室：서울·鐘路區 樂園洞280-4 建國빌딩 406호
- 所屬書藝團體：韓國蘭亭筆會長

臨書敎室시리즈 ⑳

曹全碑

印刷日　二〇二一年 十二月 一日
發行日　二〇二一年 十二月 十日

著　者　鄭　周　相

發行處　梨花文化出版社

登錄番號　第 三〇〇-二〇一五-九二 호

住　所　서울特別市 鐘路區 仁寺洞路 一二(三層)

電　話　〇二-七三二·七〇九一~二

FAX　〇二-七三五·五一五三

홈페이지　www.makebook.net

定價 一〇、〇〇〇원

梨畓文化出版社

서울시 종로구 내자동 167-2 인왕빌딩

☎ : 738-9881~2